花見小路の攝影美學—

用手機拍出 PRO 級影像作品

作者・攝影
知名手機攝影達人
王小路

採訪撰文
艾格

零基礎OK!
培養你的攝影眼

The Photographer's Eye

時報出版

以前不離不棄是夫妻，
現在不離不棄是手機！

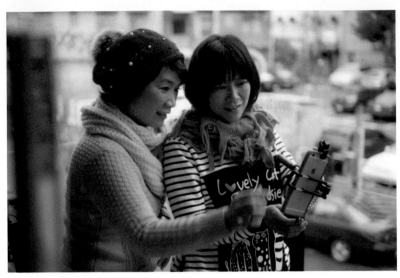

感謝攝影師莫里桑側拍。

記得有一個學生告訴我 幾年前她老公熱衷玩單眼攝影，每次出國揹著沉重的攝影器材，回到飯店就已經腰酸背痛，所以小孩只能由她一個人抱著，非常累。重點是老公總是忙著拍攝，相機很少有全家福入鏡，真的有點可惜。

過了一段時間，她跟老公討論，出國是否不要再帶單眼相機？雖然老公表示，難得出國，用單眼相機才能拍出好照片，但她只回了老公一句：「每次你只顧著拍照，但全家人卻連一張合照都沒有，是不是這次帶手機就好？」

兩人達成協定之後，那次的日本行，他們只帶了手機和自拍棒，老公不但可以一起照料孩子，旅行也變得好輕鬆，而且………全家福可以一起入鏡了耶。

過去我出國，也多會背著數位單眼相機，但常常不是記憶卡壞掉、電池忘了帶、背包太重，懶得背出門……所以大多時間都只能帶著手機拍攝。

　　這些照片在社群媒體分享時，很多朋友也給予肯定，於是我開始思考，若 20％ 的人們有單眼相機，那麼剩下 80％ 的人要該如何才能拍出好照片呢？

　　不可否認地，單眼相機是很好的攝影器材，畫素高、畫質細膩，大圖輸出也能看見細節，還可以搭配各種不同功能的鏡頭，創造出不同景深及層次。不過相對來說，操作也較複雜、重量較沉重、添購器材的成本……等因素，入門門檻高，並非人人都擅長使用。

　　既然每種攝影器材都有優缺點，那就選擇一個合我用的吧！

知名攝影師 Chase jarvis 有句名言：「最好的相機，就是現在你手上的那一台。」

他指的不是手機，而是當你想拍照的時候，能拍攝捕捉到那一瞬間，就是最好的相機。現代人手機不離身，的確是最好的隨身相機。

我的想法是：想拍到一張好照片，器材很重要，但使用器材時的思考，更加重要。本書就想帶領攝影的初學者，用最方便的器材、不用花太多錢、不需過多技巧，就可以一起享受攝影的樂趣。

現在開始，我們一起帶著手機來一趟充實的影像學習之旅吧！

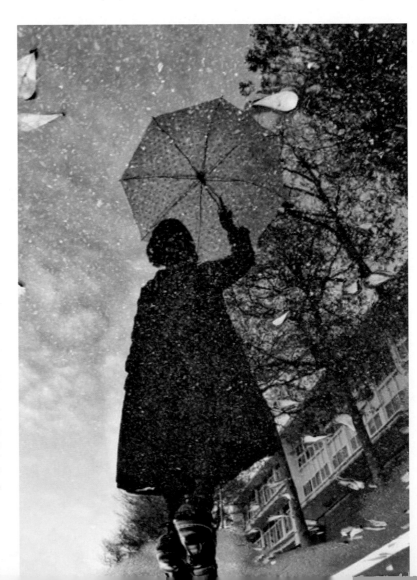

「記住那些雨天為你撐傘的人，那些給你帶來溫暖的人。」這張照片都是 2017 年我到台北東吳大學外拍課時拍攝的。當時剛下完雨，我請當時社工系同學李依配合我利用地面積水倒影做拍攝。李依的攝影作品相當具有美感，後來獲選當年東吳手機攝影比賽冠軍。

Chapter 1 |

手機攝影基本功

LESSON 1

跳脫框架重新認識手機：拍照功能

對我來說，器材好壞的確很重要，

但器材後面的思考模式，更加重要。

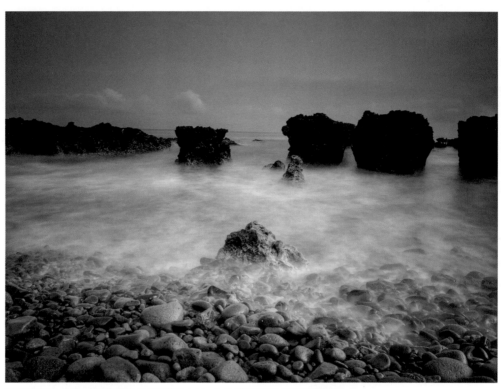

智慧型手機上市後，各種攝影功能不斷推陳出新，也讓手機拍照的品質日漸提升。

很多人以為我多年來都拿手機拍照，應該不懂單眼相機，其實在高中時代，剛接觸攝影時，我使用的就是底片單眼，還曾進過暗房沖洗照片。進入數位時代，我也曾購買數位單眼相機，但因個性比較急，用數位單眼相機拍攝，光是思考如何配合畫面設定數值，就花了不少時間，而且數值間環環相扣，很讓我頭痛。

這是單眼相機還是手機拍的？

直到智慧型手機上市後，每一代的新手機，在相機畫素、畫質、感光元件越來越好，攝影功能更是每年都是跳躍式升級的情況下，人像、廣角、長焦、微距、夜拍、長曝……一支手機就能包辦，可以拍攝的題材也越來越多了。

前製做得好，後製沒煩惱

無論用任何器材拍照，我都將攝影分為：前製跟後製。按下快門之前的準備工作叫「前製」；按下快門後就是「後製」。

手機跟單眼相機功能上仍有一段不小的差距，所以在拍攝畫面時，我總希望同中求異，找尋不一樣的呈現方式，才能拍到與眾不同的畫面。當然以上這些照片，全部都是手機拍攝的。

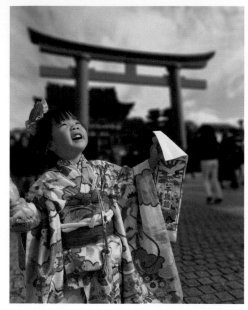

本書用各種拍攝主題,與大家分享各種技巧,理解基本原理後,再加以融會貫通,無論拿什麼器材拍攝,慢慢進階,就能拍出屬於自己想法的作品。

　　當我看一張照片是否吸引人,通常是從以下幾個重要元素觀察:光線、視角、主體如何呈現,接著再進一步觀察構圖美感。所以前製做得好,後製沒煩惱,只要在拍攝前先做好準備,甚至可能完全不用做後製,能夠相片直出,也很值得讚許啊。

前製:我的拍攝前注意事項

❶光線:攝影是用光的藝術,善用光影會讓畫面有層次。

❷視角:依主體高度來安排拍攝角度,會呈現不同的畫面。

❸主體:如何凸顯主體,去蕪存菁,讓畫面更聚焦。

❹構圖:構圖是匯集各年代藝術大師的美感基本原理,建議可以理解消化後,再慢慢做變化。

後製:拍攝後我會做的工作

❶適度調整明暗對比。

❷調整色調。

❸裁切、調整水平。

去蕪存菁，讓主角更突出

　　常有學生問我：「想拍好照片，要先學構圖嗎？」

　　我常分析大部分初學者的照片，共通問題，通常是光線、視角，另外則是「定位主體在畫面的位置」攝影是減法的藝術，要懂得去蕪存菁，才能凸顯拍攝的主角，而這正是攝影最基本的觀念。

想凸顯主體，先定義畫面的重點

　　我最常拿出來討論的照片就是這張在在耶誕燈會的照片。可以看到照片中的女生站在又大又閃亮的聖誕樹前，前方沒什麼光線，導致背光，人物又小又黑，而這正是一般人拍攝最常出現的畫面……你的手機裡也經常有這類的照片嗎？

　　這時，我會提醒學生，拍攝主角是聖誕樹？還是人？還是聖誕樹與人？

　　通常在耶誕燈會的環境，因為整棵聖誕樹光線較強，但前方沒有燈光打在主角身上，處於背光的狀態。所以面對閃亮亮的耶誕樹拍攝時，手機為避免聖誕樹的光「過曝」，會自動調整降低光線，而

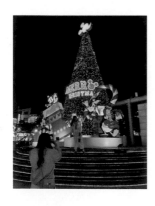

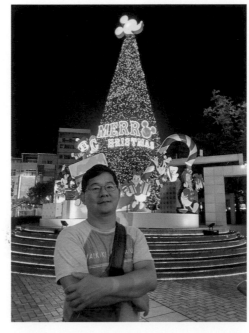

關於光線的運用下一個單元再來細談，這邊要強調的是，永遠都要搞清楚拍攝的重點，針對不同的重點，有不同的呈現方式，後面會再跟大家好好說明。

聖誕樹不過曝才能顯現出細節。但相對地，前方的人太小且光源不足，光線在這麼大的反差下，人物就會顯得更暗，進而導致主角無法突出。

　　我改善的方式是：既然主角是人，先找好人的光線。若我站的背後有燈光，我會請他靠近我，利用路燈把他打亮，這就是我所謂的「借光」。背景不變，但人物變亮了，也更凸顯了。

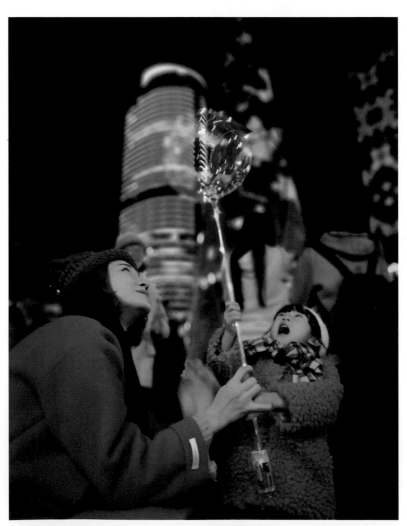

雖然沒有清楚拍出聖誕樹，卻讓親子互動的溫馨感更加凸顯了。拍照前永遠要想清楚的是：拍攝重點是什麼？

別太貪心什麼都想拍進去

　　攝影的大忌就是「貪心」，因為太想把所有東西都拍進去，結果失去重點，畫面也不好看。

　　以前面那張照片來說，因為想把聖誕樹跟人都拍進去，卻忽略光線、人物比例的問題，導致拍出來的成果差強人意。如果希望拍得有聖誕氣氛，但重點在人身上，不妨讓聖誕樹或是聖誕樹上的裝飾成為背景，人物在畫面中比例多一點。

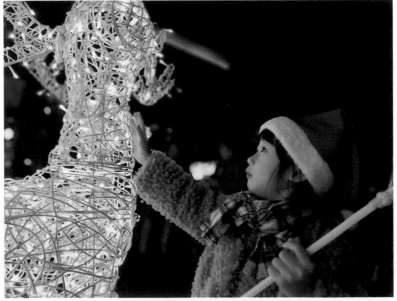

這兩張照片的主角是孩子，背景是燈會，所以我的手機配合她的高度（視角），再請她靠近燈光，讓光源將她照亮。此時，點一下手機畫面中的孩子，讓手機自動針對人物對焦及測光，兩張照片的呈現，是不是差異很大？

LESSON
2

你都掌握了嗎：手機拍照功能

你手中的手機用多久了？

你知道它其實有 X 倍光學變焦或是超廣角功能嗎？你知道景深還可以後製嗎？

幾乎所有手機都有格線功能，雖然各型號不盡相同，但開啟了這個功能不但有助於構圖，也能養成自己對版面配置與比例的直覺。

　　許多人其實都不是很瞭解自己的手機，或許平時拍照記錄都沒問題，可是如果能把手機的相機功能發揮到極致，更能發揮它應有的價值。

必學功能 1：開啟格線更好拍

　　攝影的第一步：請打開相機的「格線」功能，無論是 Android 還是 iOS 系統，都能開啟格線：

*iPhone：設定 > 相機 > 格線

*Android：開啟相機 > 格線 / 輔助格線 / 參考線（每個品牌及型號格線的名稱不盡相同）。

　　為什麼要開啟格線？因為格線最基本功能是在拍攝時，可以對齊水平、垂直，還能看被拍攝者、物品的畫面構圖比例。

必學功能 2：設定照片比例

照片的比例重要嗎？我個人認為對平日只習慣將照片上傳到到 FB、IG 的人來說，可能不太重要，但如果有一天想把照片洗出來，就有關係了。

比較常見的照片比例有 4：3、16：9、1：1。一般來說，手機預設的比例都是 4：3，但是因為隨著不同社群平台、需求出現，像是過往 IG 動態牆呈現 1：1 正方的照片，所以很多人會習慣拍攝時選擇 1：1 照片比例，才不用再裁切照片。

但當你查看隱藏在照片裡的 EXIF 數據檔案，就會發現 4：3 的照片檔案大小比 1：1 還要大，解析度會比較高。這是因為手機拍攝

的原始照片都是 4：3 標準尺寸，若想要 1：1、18：9 或是其他尺寸照片，手機也是先拍成 4：3 比例，再做裁切而產生的。而這個裁切過程是在拍攝當下手機就會立刻運算處理，所以通常解析度會比 4：3 低。

建議大家可以用 4：3 比例拍攝，再自己手動後製裁切成不同尺寸，就可保有原始檔案及你想要的相片比例。

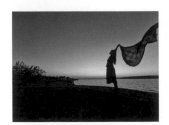
4：3 尺寸照片 檔案為 4.38M

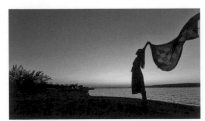
16：9 檔案為 1.11M

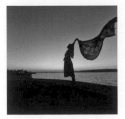
1：1 檔案為 0.91M

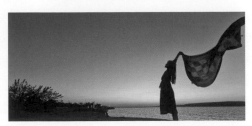
18：9 全螢幕尺 檔案降為 0.8M

必學功能 3：近拍模式

知名攝影師 Robert Capa 曾說：「如果你拍得不夠好，是因為你靠得不夠近。」

大多數人打開手機的相機功能都會直接拍照，拍出的照片通常是前景跟背景都一樣清晰，就跟我們眼睛看東西一樣。以攝影而言，稱為「泛焦」，就是全部物體都對到焦，前後都清楚。

過去我愛用單眼相機拍攝，最明顯的差異就是，單眼相機可以運用大光圈拍出主體清晰、背景虛化的「淺景深」畫面。但很多人不知道，每一支手機，無論新舊，都有一個隱藏的「近拍」功能。拍攝特寫時，只要靠近主體約 8 公分左右（每支手機距離可能略有差異），點一下主體對焦。近的物體對到焦，背景越遠就會越模糊，如此就可以拍出淺景深的照片。

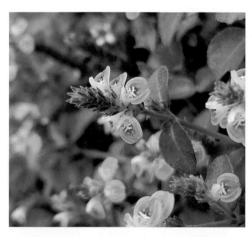

若靠近小花約 8 公分左右，對焦在花朵，對焦處會清晰立體，背景越遠就會越模糊。（有時我會適度放大再拍攝，主體會更聚焦。）

近拍物體時，記得養成取好距離及點擊螢幕對焦這個習慣，照片主體就不會有失焦的狀況。而且點擊螢幕，除了對焦，手機也會輔助測光，讓畫面的光線更自然。

操作很簡單，拍照時點一下想拍的主體，焦點就會對在主體上。如果你覺得周遭太暗或太亮，也可以點擊方框旁的「小太陽」，慢慢往上滑或往下滑，就能改變 EV 曝光值，讓畫面變得稍亮或稍暗。（有部分手機，例如：Samsung 是在螢幕下方顯示燈泡，請左右滑。）

· 調整曝光值可讓畫面整體亮度改變 ·

這個調整方式會讓「整個畫面」一起變亮、變暗，如果你是逆光拍攝日出或日落，一旦手動調高曝光值，背景也可能過亮可能導致過曝。如果你覺得周遭太暗或太亮，也可以點擊方框旁的「小太陽」，慢慢往上滑或往下滑，就能改變 EV 曝光值

必學功能 4：人像模式（景深模式）

　　過去我喜歡用單眼相機，就是希望創造出「淺景深」的畫面，背景越模糊，人物就會更加清晰且突出。若拍攝的主角是人，就建議多運用人像模式吧！（有些 Samsung 手機稱為「景深即時預覽」，以下均簡稱人像模式）

　　現在多數手機都已經搭載人像模式，無論一顆鏡頭也好，還是兩顆、三顆、四顆鏡頭，只要運用「人像模式」，配合手機顯示的適度距離，都能拍出主體清晰、背景虛化的淺景深照片。

一般拍照模式

人像模式

・用手機拍攝人像時要保持一定的距離・

人像模式有距離的限制，要與被拍攝的物體保持一定距離。但每台手機品牌都不同，且被拍攝物體後方需有足夠的空間製造景深。以 iPhone 來說，下框「自然光」三字變成黃色框，才是有成功啟動人像模式。

以拍攝人物來講，多數手機的距離大約半身左右效果最佳，雖然有些手機則不限距離，但人物在畫面比例太小，虛化效果也不佳。

022

不建議使用功能：閃光燈

現在新手機的光圈越來越大，感光度越來越好，在低光源狀況，手持拍攝也能拍到接近眼睛所見的畫面，所以通常我的手機閃光燈都是設定關閉的。對我來說，閃光燈最常用的時候就是當作手電筒。

我很少會在課堂上跟大家說明手機閃光燈的運用，原因是手機閃光燈是很小的 LED 燈，瞬間產生的光線很強，但無法打到遠方背景，可能會讓被拍攝者變得慘白、背景更暗。現在有些手機廠商或許改善了技術，可是我寧可利用附近的光源，照亮人物（懂得借光就不用閃光），讓手機自動感光，畫面會更像親臨現場。

不過也不能說手機閃光燈就不能用，而是要看情況用。

我最常使用的就是拿來營造「特殊氣氛」。例如：希望主體非常清楚，周圍很暗，這種情況就可以用閃光燈；或是在拍攝夜景加人物時，環境較昏暗，這時打開閃光燈當手電筒，當作持續燈，直接照在人物上。持續照射的狀況，手機也比較好偵測，說不定可以獲得不錯的感光效果。

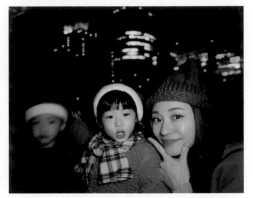

以耶誕樹當背景，但前方沒光源，人物就會顯暗；使用閃光燈，人物變亮，但背景更暗。如果懂得借光，就可以不用閃光。

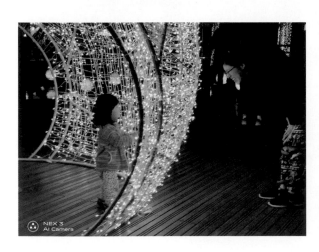
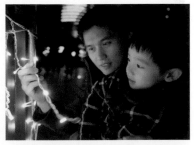

拍攝環境昏暗時，若附近有光源，可以請被拍攝者靠近光源，讓光線打亮主體，不但背景清晰，也完全不需要閃光燈，夜晚的氣氛和人物主體捕捉一次滿足。

LESSON
3

照片吸引目光的加分必學：構圖

其實構圖是一件很主觀的事情，

一旦學了怎麼構圖，很有可能就會被所謂的「構圖規則」所框架。

但學會了基本構圖規則，還是可以感受到畫面的協調性，

擁有基本的畫面協調感，也關係照片的成敗。

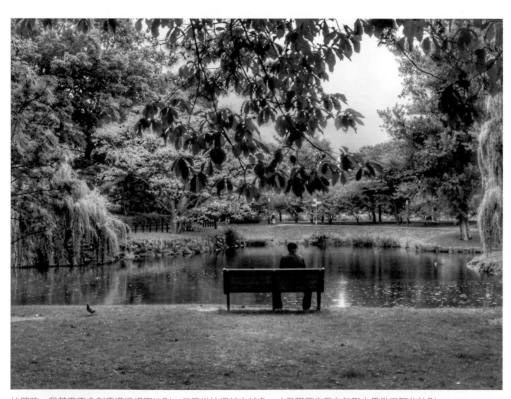

拍照時，我其實不會刻意遵循構圖法則，但是當拍得越來越多，才發現原來我在無形中貫徹了那些法則。

在這裡我說明幾個構圖重點，希望對基本影像構圖有所加分。

井字構圖

　　井字構圖法，是攝影很常使用的攝影原則，記得先打開相機的格線，兩條橫線及兩條直線，已經把畫面平分成九宮格，而這四條線共有四個交會點，也稱之為「甜蜜點」（Sweet Spots），也是人的視覺最容易注意到的地方。拍攝時，你可以將主體放在這四個點的其中一個點上。

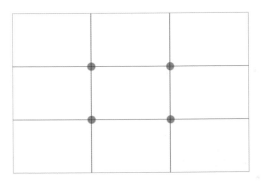

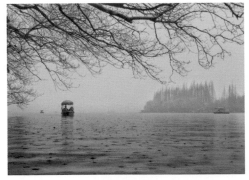

搭著小船在雨中遊湖，構圖時我留 1/3 湖面，再等對面小船划到樹下方的位置，再拍攝幾張。這時小船在甜蜜點，發揮了畫龍點睛的作用。

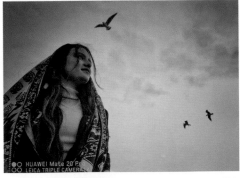

當然拍攝人像時，也可以運用井字構圖，人在左上角甜蜜點，眼神望向遠方，觀看照片的人也會被眼神所引導。

三分法構圖

　　三分法構圖，顧名思義就是把畫面分成三等分，上中下、左中右，也是傳統攝影拍攝風景照，最常使用的攝影原則。

　　記得先打開相機的格線，兩條橫線及兩條直線，以照片說明。第一張照片就是把畫面以水平方向切成三等分：前景是草皮、中景是森林與湖景、背景是天空，每一部分配置剛剛好，畫面就顯得協調。

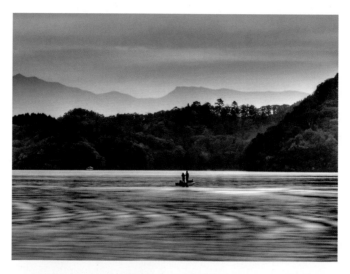

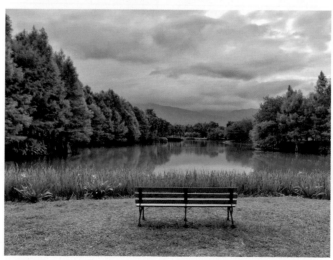

拍攝風景時，記得以 1/3 左右當作地景，有如有了地基，讓畫面更穩定，上方則是你想表現的天空雲彩等背景。

對稱構圖

　　對稱構圖是將影像一分為二，兩邊就如鏡像一樣，最常運用在幾何圖形及建築的拍攝，也是拍出好照片最簡單的方法。善加運用，還能讓畫面變得非常有趣，也富有故事性。

　　拍攝對稱照有 2 個重點：

❶**確定主體**：我會將鏡頭對準主體，垂直也好、水平也好，只要鏡頭在中間，對稱照就會好看。

❷**注意水平、垂直**：這時候又要再一次提到格線的好用，你可以透過格線去判別畫面有沒有歪斜。

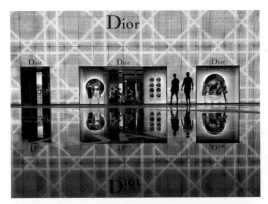

在台北 101 五樓的 Dior 專櫃前，我將手機鏡頭貼近地面拍攝。黑色大理石反射專櫃門面的倒影，呈現上下對稱的構圖。

對稱構圖多半運用在建築物鏡面或是水面等反射上，常能讓影像呈現出令人驚豔的構圖氛圍

對角線構圖

　　當完全不知道如何構圖時，不妨留意一下周遭，看看四周風景有沒有可以派上用場的地方。現在要介紹的對角線構圖，就是利用自然環境、建築物的天然結構幫助自己構圖。

　　很多人都以為要到漂亮的景點才能拍出好照片，其實在身邊每個角落，行走坐臥間，只要打開攝影眼，仔細觀察都可能拍出好照片。

在旗津沙灘我發現一顆漂流燈泡，我以它為主體，讓鏡頭靠近沙灘，海浪在畫面剛好形成一個對角線。

我到雪梨自助旅行時，看見遠方有一個人靠著站牌在候車，斜照在磚牆的光線與影子形成一個對角線的畫面，光與影交錯成一個立體的畫面。

置中構圖

　　「置中」是很多攝影新手直覺的構圖方式，因為居中的主角地位非常明確又醒目，給人四平八穩的穩定感，例如：很多傳統古典肖像畫就會將主角放在正中間的位置。需注意的是，這樣的構圖簡單又明瞭，若重複過多，會顯得沒變化。

「置中」構圖因為居中的主角地位非常明確又醒目，給人四平八穩的穩定感。

框景構圖

　　在拍攝風景或人像用現場環境當前景，有可能是實際的門框、窗框，也可能是光影形成虛擬的邊框。框景構圖法讓作品有聚焦效果，畫面的豐富性讓觀賞者產生畫中有畫的感覺，更有故事感。

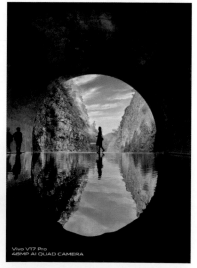

拍攝風景或人像時，框景構圖法可營造出聚焦效果，使得畫面的豐富性讓觀賞者產生畫中有畫的感覺。

創意構圖

　　除了上述的基本構圖法，其實構圖有千千百百種，但是我要強調的是，只要掌握正確的拍攝技巧，例如：前面講到的順光、逆光以及拍攝角度，構圖可以依照個人的創意作各種發揮。

我拍照在構思畫面時，有時很難以一種構圖做解釋，這兩張代表我的「隨心所欲構圖法」。

LESSON
4

決定照片好壞的最關鍵因素：光線

「攝影是用光的藝術。」無論是用什麼器材拍攝，

一張照片成不成功的關鍵，最重要的就是光線。

這張是在下午五點左右拍的，光線斜斜的照射，讓人的陰影顯得自然、立體。如果再仔細看，
清晨與黃昏的光線偏黃，可以讓照片帶點柔和感。

專業攝影師已經使用很好的單眼相機拍攝，為什麼還是經常需要打燈或補光？

因為他們知道，有好的器材，也要搭配好的光線，才能拍出好照片。更不用說手機體積小，感光元件不如單眼相機，拍攝時更要注意光線。但別把光線想得太複雜，它不是攝影棚的專業棚燈，也不是要你拿反光板補光。我喜歡的光線是「自然光」，也就是陽光及間接光。

找光的技術

陽光會根據不同時間點，展現不一樣的色溫、角度，一般來說在戶外拍攝，最推薦的時間點是清晨還有傍晚。簡單來講，就是約莫日出後 1 小時與日落前 1 小時左右，稱為拍照的黃金時間。因為這兩個時間段的光線色彩豐富、角度低、營造出來的氣氛最好，這也是攝影人常說的拍照「黃金時刻（golden hour）」。

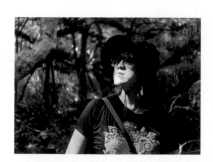

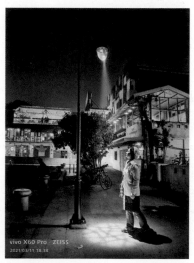

淡水河畔的路燈很特別，我先幫幾個朋友拍攝後，自己也想入鏡了。記得，站在這種強頂光下，一定要抬起頭來，否則會拍到一個黑黑的頭喔。

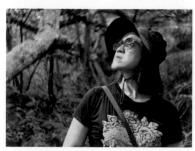

非不得已，一定要在大太陽下該如何拍得更好？這時我會請被拍者側臉，抬起下巴，至少讓五官多一點光源。

白天室外找光祕訣

　　有時候我們要拍攝的時間無法配合清晨跟黃昏這兩個黃金時刻，那該如何拍攝呢？

　　強烈的陽光在正上方，從頭頂下來的「頂光」是拍攝人像最需要避免的狀態，因為光線越強，陰影就越深。女生本來不明顯的黑眼圈及法令紋都因為光影變得明顯，這是拍攝人像最不 OK 的光線。而且「頂光」除了會造成臉上許多陰影，眼睛也很難睜開。所以，我請這位學生移動到一旁的騎樓，再轉換到「人像模式」，人物的五官就變成如此清晰。

　　因為騎樓遮住了頂光，此時是平均斜照到全臉的間接光，不該有的瑕疵都不見了……沒什麼過人技巧，只是移動幾步而已。

034

這兩張照片拍攝時間在正中午，強烈的陽光在正上方，從頭頂下來的「頂光」是拍攝人像最需要避免的狀態，因為光線越強，陰影就越深。

白天室內找光祕訣

接下來，我們要來談談室內如何找光。首先，最好的光線，還是利用自然光。通常白天到餐廳，我都會盡量選擇靠窗的位置，在室內利用窗光拍攝，間接的光線透過玻璃更為柔和，可以拍出非常自然的照片。

但請記得，如果是拍人及拍食物，不要背對窗戶，背光反而容易讓主體變得很暗。另外也要注意，若室內光源只有頭頂上的投射燈（頂光），臉上會有很多頭髮或睫毛的陰影，容易導致膚質在光線下偏黃。

除了面對窗戶拍攝，讓模特兒側身，光線從窗外打進來，五官因光影更強化立體感。

很多人對頂光可能不在意，但我們換到窗邊的座位，坐在面對窗戶順光的位置，從窗戶透進來的自然光，是不是讓女孩的五官看起來白皙又自然？

有人說，人只要長得漂亮，隨便拍都好看，幹嘛注重細節？但我常說：「專業跟業餘就差在細節。」相信只要拍攝前，多留意光線，你拍的照片會獲得更多好評。

有好的自然光，還是要特別注意，側面的光影可能會讓法令紋、眼圈便明顯。這時可以請他轉個方向，讓臉部正面全部受光，五官更清晰。

· 善用自然光三要訣 ·
①清晨傍晚最好拍　②中午頂光要避開　③室內窗光很合拍

夜間室內找光祕訣

無論是在昏暗的巷弄還是燈光照明低的餐廳拍照，都有找光的技巧，舉凡招牌、路燈、窗外街燈等等，都可以成為你的「spotlight」。拍攝人像時，先觀察注意光線的來源，並且引導被拍攝者讓臉部受光，適度的光線，減少陰影，可讓五官清晰立體。

參觀嘉義故宮南院時，設計界奇才鄭國章老師剛好看到牆面有幅大型老虎看板，於是請我幫忙拍攝。展場的投射燈很強，我請他頭部配合光線的方向，讓臉部受光，才不會太多陰影在臉上。

01 進階教學：逆光

　　一般來說，我會建議學生人像照不要逆光拍，但有時候風景搭配逆光的剪影，反而可以拍出不錯的效果。

　　關於逆光剪影拍攝小技巧，可以點擊對焦在光源上，這樣就可以拍出剪影效果較強的照片；也可以對焦在人物上，出現小太陽，往下滑，降低曝光值。不過要注意的是，現在很多高階手機會自動配合人物調整明暗度，人臉可能會變亮且清楚，但同時較亮的部分就會過曝，沒有細節。

　　以下這張照片是我在海邊拍攝的，可以看到太陽西下，正處於最適合拍攝的時機點，可是我刻意選擇逆光拍攝。我請朋友簡單跳一段舞蹈，在夕陽下，她的肢體躍動非常迷人。雖然剪影看不出表情及人物色彩，但搭配風景效果，更能展現出肢體動作，畫面也更有藝術性。（關於跳躍的拍法，將於人像篇做講解。）

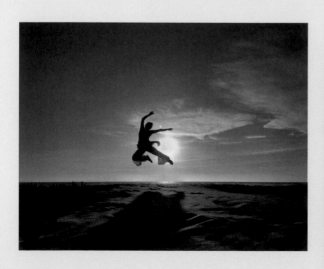

LESSON
5

稍微挪動拍攝方向就有驚人效果：角度

對的角度可以拍出九頭身，不對的角度只能拍出五五身。

相信很多人都曾有過這樣的經歷，明明自己身材就還不錯，

可是為什麼在照片上看起來又短又矮，修長美腿變成萬彎豬腳？！

無論是物品或人物，想拍出好看又比例正確的照片，除了理
解拍攝時每種視角的效果外，還得確實掌握畫面的呈現。

拍攝的三個角度

　　粗略畫分，拍照可以分成三個角度：平視、仰角、俯視。也許有
人會說：「這我也知道啊！可是為什麼我就是拍不出好看的比例？」

　　首先從平視來看，確定你的手機鏡頭與被拍攝者的眼睛處於同一
條線上。以拍「半身人像」來說，你的手機鏡頭就要跟對方的眼睛

保持水平狀態。拍物品也是一樣的道理，請想像物品有眼睛，讓你的手機鏡頭與物品的眼睛保持水平。如此一來，就可以拍出平視效果，人物、物品、小孩、寵物的比例才會正確，不會出現頭大腿短或腿粗頭小的狀態。

以下面這兩張小朋友的照片做對比，有天我在台北車站看到一對母女正在自拍，於是我主動表明可以幫她們拍照。當我站在大人的高角度拍攝時，小朋友在諾大的空間中，比例變得很小。

當我蹲低，手機配合小朋友的高度，腳約在畫面下方，不用留太多空間。小朋友變高了，也成為這個畫面的主角，車站當作襯托的背景，是不是更加分？

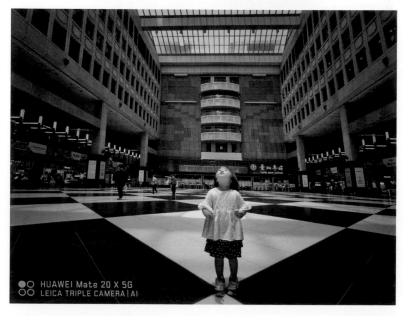

接著是仰角拍攝，你可能會拿手機拍攝天空、建築物、大樹等等，手機由下往上拍，就成為仰角的畫面。這樣的角度雖然比較少用到，但往往可以拍到意想不到的畫面。透過創意的構圖，還有適合的場景，低角度由下往上，就可以拍出遼闊的仰角照。

仰角拍攝往往可以拍到意想不到的畫面。透過創意的構圖，還有適合的場景，低角度由下往上，就可以拍出遼闊的照片。

俯視角度指的是我們從高處往下拍，拍到風景的全貌，此時可看情況開啟手機的「廣角」，增加畫面的廣度。這幾年上市的多鏡頭手機，大多配有廣角，請開啟相機，直接點選上面 0.6 或 0.5，或用兩指縮放畫面。

這是我到台北車站二樓拍的，畫面是以大廳的場景為主，我刻意等待行經的路人走到正中間的位置，這個小小的剪影，有了畫龍點睛的作用。

我後製時轉成黑白，菱形的黑白間隔，就如西洋棋一樣。若加上移軸效果，就可以拍出類似玩具模型的感覺。（運用 APP 後製：SNAPSEED- 鏡頭模糊 - 圓形改成長條形 - 調整模糊度）

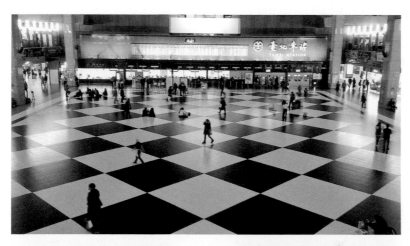

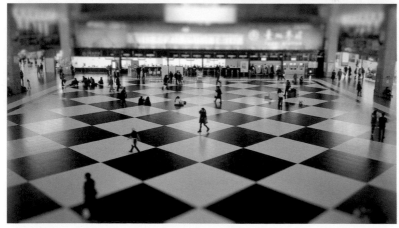

Technique

02 進階教學：微距

當畫面凌亂或環境不好看時，不妨讓手機貼近被拍攝物體，鎖定細節拍攝，就能創造出不一樣的畫面！

許多初學者在記錄美食，習慣用 45-60 度的高角度拍攝，把全貌都拍出來。從下面最左邊照片可以看到這是一盒外帶壽司，連塑膠盒都拍進去，很容易就出現廉價感。

同一盒壽司，利用微距模式或是搭配外掛微距鏡頭拍攝，降低高度，接近壽司上方的魚卵，距離約 4 公分左右。記得點一下螢幕對焦，讓主體清晰，背景虛化。這樣是不是有拍出壽司的美味與高級感？

同理，你也可以利用微距拍攝動物的皮毛、眼睛、鬍鬚等細節，並且記得要配合拍攝主體的高度。不過要特別提醒每一支手機的「最近拍攝距離」不太一樣，拍攝前請確定是否有對到焦喔！

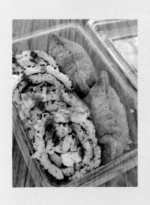

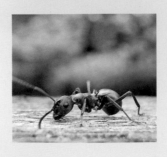

LESSON 6

善用就能創造絕美影像：前景

從字面上來看，所謂的前景，指的就是比較靠近拍攝者的景物，

中景就是你要拍攝的主體，遠景你可以視為背景的景物。

在這裡我們會將重點放在善用前景，讓照片更加立體的概念上。

　　平時拍照，我們都很擔心拍攝的主體被其他物品擋到，所以會盡可能地避開任何遮到鏡頭的障礙物。但我有時候會刻意利用一些物品當作前景，加上中景、遠景，增加畫面的層次感，同時也能營造出不同的氣氛。

　　以下面的照片為例，你會發現主角前面有一層朦朧的東西，這就是我們說的前景。為什麼前景會產生朦朧感呢？訣竅在於「距離」。

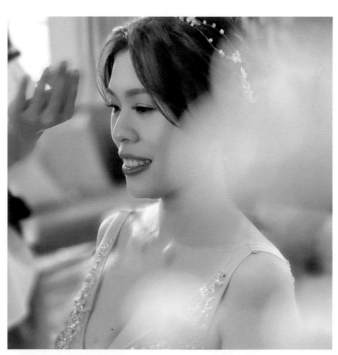

這張照片我是利用新娘子的頭髮串珠綴飾作為前景，一顆一顆的珍珠在失焦後，就像光斑一樣具有朦朧美。

在餐廳的網美花牆前，我以假花當作前景，讓畫面更浪漫有層次。

　　其實這所謂的朦朧感就是沒有對到焦，要創造出朦朧感的前景只要遵循以下三個步驟就可以了：

①利用零碎的物件，例如：用滿天星、碎珠珠飾品貼近手機鏡頭（1-2公分）。

②點擊螢幕中的人物，讓手機對焦。

③確定前景虛化、主體清晰，再按下快門。

　　特別強調要用「零碎的物件」，是要讓前景不會完全擋到拍攝重點，如果今天換作一塊木板或一片葉子擋住鏡頭一角，前景就會模糊一整片，這樣拍出來的照片就沒有那麼好看了。

　　我常運用人像模式拍攝，手機會兩倍放大，原則上只要對焦讓中景的人物清晰，此時靠近鏡頭的物品，就會因距離太近，遠方背景太遠，遠近都會失焦，人物更加立體。

　　但為了讓對焦更加準確以及協助測光，還是會建議大家可以輕點一下被拍攝的主體，告訴手機對焦點的位置，拍出更成功的照片。

03 進階教學：前景應用

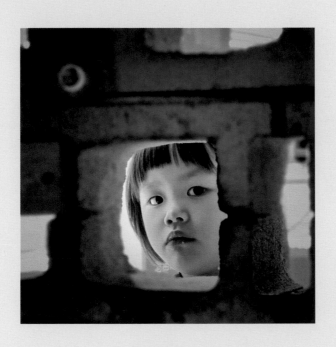

前景有非常多種玩法，除了前面講到可以讓畫面更加立體，同時你還可以讓前景「說故事」，就像上面這張照片。

畫面中的小朋友，是在我參加的中華形象研究發展協會新會員的女兒。在一次家庭旅遊，我們第一次看到這個可愛的小女孩，就前往搭訕。她對陌生人相當警戒，馬上氣噗噗跑走，後來她好奇我這個陌生阿姨，就在磚牆後偷看，於是我用人像模式拍下這張照片。

前景是格狀的牆壁，中景小孩眼神看向鏡頭。我利用模糊的前景框住大部分畫面，觀看者就會聚焦在小朋友的眼神，賦予照片更多想像力。

不妨試試，將圍牆換作鐵花窗、車窗、樹叢等前景拍拍看吧！

Chapter 2 |

邊玩邊拍
人物篇

LESSON
1

人帶景、景帶人，還是人景並重？

每次組團出國，很多朋友看我分享的照片，就會說：

「明明都是到同一個地方旅遊，為什麼你們拍出來的，

好像旅遊寫真集，跟我們完全不同？」

要將單純的拍照提升為攝影，除了有明確的攝影主體外，還要特別注意光影、視角與構圖，才能拍攝出具特色的影像。

　　拍「到此一遊」的打卡照，其實不用花什麼腦筋，但若想拍出與眾不同的照片，多增加一些攝影觀念，一定會讓照片更加吸睛。

　　曾有人問我：「你是手機攝影老師？拍照不是很簡單，按一下就可以拍一張，為什麼還要學？」每個人都聽過攝影師這個職業，但有人聽過「拍照師」嗎？攝影跟拍照看似一樣，但專業跟業餘就差在細節上。

一般人拿起手機，不用思考太多，就可以快速又簡單記錄眼前的畫面，這在我的定義上是：拍照。但若想將拍照提升為攝影，在前面的基本功單元我提曾到，可能就得特別注意光影、視角、構圖。

「人帶景」以人的臉部表情為主

- 人在畫面的比例是：「頭部至腰部」左右。
- 運用模式：我經常使用「人像模式」拍攝，可讓背景虛化，人物更清晰。
- 小訣竅：五官是畫面的重點，可以明顯看到被攝影者的眼神與表情的變化。

瞭解如何凸顯主體，是要人帶景？景帶人？還是人景並重？在拍照前，只要快速思考過這些問題，就可能將拍照提升成為「攝影」。

　　若想拍出厲害的人像模式，最好選擇晴天在樹蔭下拍攝，背景因有樹葉間隙的陽光，可以製造模糊的光斑；或是挑選夜間背景有較多的燈泡（例如：耶誕燈或百貨公司投射燈），拍攝時選擇人像模式 - 風格 -「蔡司 Biotar」，只要將背景虛化調至最高，就可以呈現非常夢幻的漩渦狀甜甜圈，變成獨特的散景。

手機以一般拍照方式

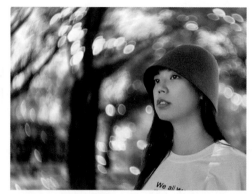

VIVO X60 或 X70 人像模式 - 蔡司 Biotar

手機以一般拍照方式

VIVO X60 或 X70 人像模式 - 蔡司 Biotar

「人景並重」人與風景都重要

- 人在畫面的比例是：「頭部 - 大腿至全身」左右。
- 運用模式：通常使用「一般拍照模式或廣角模式」，讓背景與人在畫面處於平衡。
- 小訣竅：背景搭配人物的肢體語言，兩者比例剛好，就能相得益彰。

清晨或黃昏時刻，利用逆光的光線反差，可拍出空氣感。有些光線的角度，在身形會產生邊緣光，頭髮也能有髮絲光。

「景帶人」人物襯托景

- 以風景為主,人物是襯托。
- 此時通常拍攝人物的比例是:全身。
- 運用模式:「一般拍照或是廣角模式」,背景與人一樣清晰。

圖說:在逆光的狀態時,光線反差大,人物就容易形成剪影。雖然無法辨識出五官,但人物的肢體動作可讓原有的畫面,增加更多故事性。

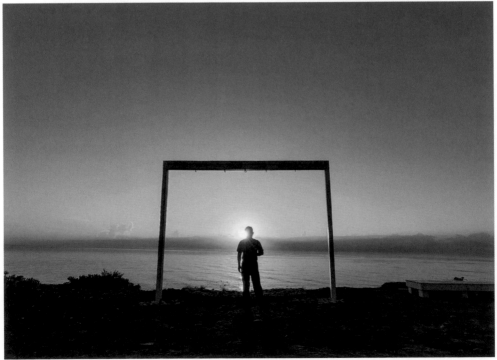

拍攝以風景為主要表現,人物是輔助加分的照片,我會先為風景構圖好,再加進人物作為點綴。雖然人的比例偏小,但透過肢體語言,也能為風景畫龍點睛,帶來完全不同的風貌。

LESSON
2

拍出細長美腿的關鍵

很多男生無法幫老婆或女友拍出長腿照,就是因為習慣將手機拿在自己的眼前,
可是這樣會導致鏡頭過高,拍出來的人像照就會顯得腿短身長。

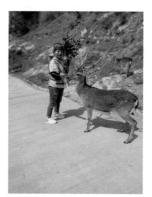

老公拍,小姐拍成國小生。

老師拍,身高 153 拍成 165。

　　如果拍攝者高於被拍攝者的話,那拍出來的人物影像比例就會更
差。尤其是男性幫女性拍攝的時候,因為男生通常比較高,這時建
議男生要蹲下來讓手機與女友腰部平行。

　　曾上過幾次我的攝影課的學生小薇,她與家人經常報名我組的攝
影旅遊團。在旅途中,老公經常直接拿著手機,遠遠從上往下幫她
拍照,結果把五十幾,拍成五年級!」

　　其實要避免這樣的狀況很簡單,只要:

❶**手機請轉直式**:手機一般拍攝本身就具有小廣角的效果,可利用

廣角將腿拉長。

❷ **與被拍攝者保持一定距離**：若距離太近又要拍到全身，常常會因為從上往下拍，造成腿的比例更短。

❸ **腳底與下方切齊**：利用廣角的原理，畫面切齊腳底，上方預留 2-3成以上的空間（以九宮格來講，頭在第一條橫線左右位置）。

❹ **拍攝者請蹲低**：手機位置在對方腰部左右的高度，人的比例就會變高。有些人誤以為手機越低越好，若角度太低，反而會造成下半身顯胖。

❺ **留意光線來源**：順光拍出清晰；逆光拍出剪影；側光可顯立體。

　　拍攝時，注意畫面的構圖讓腿部切齊畫面底部，「不留地板，但要留天花板」。地板如果出現太多，就會顯得腿短，且構圖也不好看。天花板預留至少 1/3 的空間，營造出畫面向上延伸效果。

　　以上幾點都理解，接著就可以採用另一個「偷吃步」了。

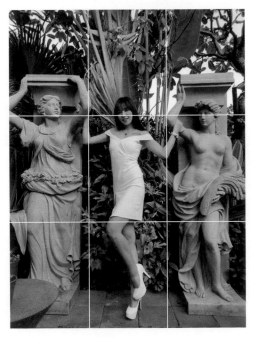

因手機角度較低，女生記得配合鏡頭略略低頭，但也不要太用力，不然會擠出雙下巴。

　　無論是站著或是坐著，不妨讓被拍攝者的腿往外伸，並與照片對角線平行，手機的高度依舊是在對方腰部左右的位置，這樣更能拉長腿部線條。

腳往外伸，與照片對角線平行，或是落在對角線上，可以有效拉長腿型。

・腿部擺放時的小提醒・

如果有開超廣角拍攝，要注意往外伸的腿有沒有變形。另外，有些人會把手機上下反過來拍，鏡頭就會比較低，這時還是要注意鏡頭位置在腰部，才是拍攝全身的最佳視角。

眼神是照片的靈魂

眼睛是靈魂之窗，拍攝人像，對我來說最重要的是「眼神」。

眼神對了，就有畫龍點睛的加分效果。

眼球偏右　　　　　　　　眼球偏左上　　　　　　　眼球在鏡頭 45 度角左右

　　這樣講很抽象，但其實最簡單的標準就是眼睛看的方向對不對，以及眼睛能不能說故事。

　　有些人眼睛很大，拍照時，若眼珠往上看太多，就會露出很多眼白。建議眼睛望向前方，只移動下巴即可。或者，也可以試著引導被拍攝者往左或右看，可是得注意視線不能太偏，否則眼球角度不對，也會導致眼白太多。

「眼神光」拍出炯炯有神的祕訣

　　我們常聽到：畫龍點睛。近距離拍攝人物時，若能掌握到眼神光，一定會讓作品更加生動。眼睛要如何「有神」，關鍵就在光線。在面對光線充足的地方，或是有明顯光源，眼球就會反射出光源，進而讓眼睛在照片中顯得銳利有神。

我常會在拍攝前先找好光源，只要被拍攝者眼睛反射光源，就能呈現出活靈活現的眼神。

・眼神不僅硬這樣做・

有時候，被拍攝者因為 pose 擺太久，眼神也會顯得僵硬、無力，可以試試先請對方閉上眼睛，拍攝的人倒數 3 秒，對方再張開眼睛，這樣眼神就會比較自然。同時也要避免眼部過度出力喔！

如果想要更凸顯被拍攝者的眼睛，可以搭配微距鏡或利用手機內建微距拍攝功能，這樣做可以完美呈現眼睛的弧度，還有根根分明的睫毛。近拍眼球只要注意有光源充足的地方，同時被拍攝者平視前方，就可以拍出瞳孔閃耀眼神光的水汪汪大眼。

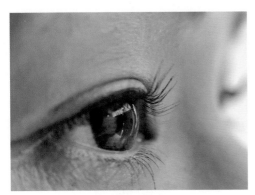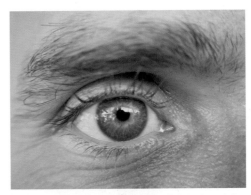

這兩張我都是使用手機外接的微距鏡拍攝的。左邊照片我點擊螢幕「瞳孔最突出處」，你會發現同一距離的睫毛很清楚，但遠或近一點的畫面，都點模糊了。右邊這張是外國人的藍色瞳孔，我點擊瞳孔對焦，但眉毛是模糊的。

記得，眼睛是靈魂之窗，關鍵在於瞳孔，所以近距離拍攝眼睛，記得對焦在瞳孔。因為微距鏡的焦段很短（畫面清晰的部分有限），我使用的微距鏡最近對焦距離大約 4 公分左右，距離太遠或太近處都會失焦，所以一定要十分準確對焦。

但有些品牌微距鏡是超特寫的鏡頭，只有 1 公分左右距離才清楚，使用時可前後移動手機的距離來確定焦段。現在很多新手機（例如：iPhone 13 Pro 後續機種 及多款 Android 系統手機）都有 2 公分左右的微距功能，可以以更近的距離拍攝主體。

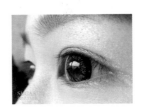

這張我是直接用手機拍攝，與眼睛約 8 公分左右的距離。點擊瞳孔對焦，可以看到眼球有亮光，面對前方光源，眼睛就可以非常清晰立體。

· 拍攝眼球時請降低干擾 ·

側面近拍眼球時，要留意取景構圖。因為是側面，所以如果畫面帶入太多臉頰，就會顯得臉頰很大、很胖；如果頭髮太多，也會干擾重點。

讓眼睛說故事

　　常會聽到人家說：「這個演員的眼睛很有戲。」其實拍照也可以拍出眼神很有戲的畫面，只要有對的情境、角度、表情，就可以拍出一張會說故事的照片。

　　2019 年組攝影團去越南北部旅遊，當地景點有很多小朋友販賣紀念品，因為即使是貧困人家，父母也不願她們乞討獲得金錢，希望透過交易培養正確的價值觀。

　　我走在路上，看到這女孩背著小小孩，忍不住停下拍攝。剛好拍到她轉頭看我，散落的髮絲半遮眼睛，讓人心疼。於是我拍完就去買她的東西，盡一點心力。

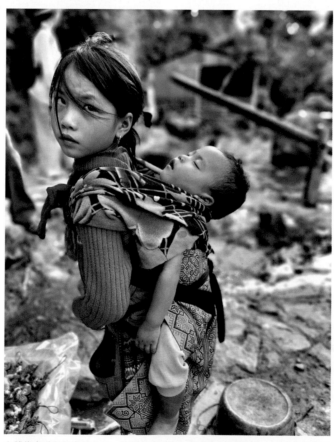

主體為女孩與她背的小孩，雖然背景模糊，但同樣可以說故事，因為從背景可以依稀看到的是比較鄉下的生活環境⋯⋯

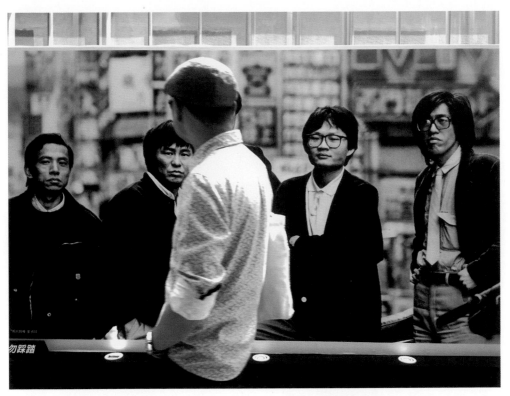

我想凸顯後方看板的人物,因此對焦在看板上(點擊看板人物),營造看板人物視線清楚,但前方男子有些模糊的畫面。

　　在同一個風景前,每個人都想拍出最美的畫面,但很多人拍出的畫面大同小異,也難以做出變化。

　　我常在想,是否能同中求異,找出畫面不同之處呢?這時就可以試著加入一些不同元素,讓你的照片說故事。

　　上圖是有一年我到華山藝文特區,剛好看到戲院在做台灣新浪潮電影特展,外面大型看板是大家熟悉的吳念真、侯孝賢、陳國富、詹宏志(中間是楊德昌被遮住了)等知名導演及電影人。剛好一個型男走過,於是我拿起手機拍攝,最有趣的是看板上四個人的眼神,似乎像在上下打量這個男子。

2021 年 4 月我第一次踏上蘭嶼，讓我很驚訝，雖然觀光客多，但這裡保存當地原住民很多傳統。夕陽下，我走到椰油港澳，剛好有幾個小朋友正打著籃球，我看到這個男孩五官深邃，於是過去跟他聊天、拍照。

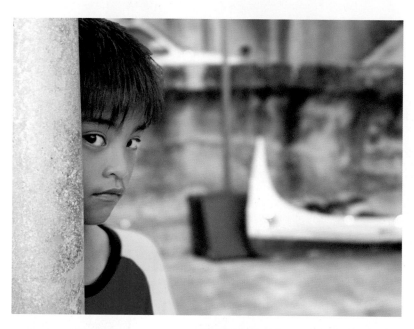

小男孩還害羞躲在電線桿偷看我，於是我拍下這好奇又戒備眼神，透過人帶景的方式，讓人物顯得清晰，同時又能稍微看到背景的拼板舟。

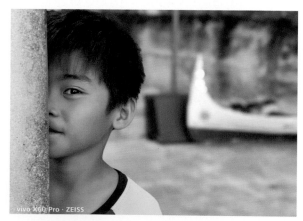

LESSON

4

人景合一的夢幻效果

我喜歡讓風景與人一起入鏡，因為我認為「人就是最美的風景」，

畫面中人物一個眼神、一個動作，都可能讓畫面增加更多故事性。

拍照不一定要正面，背影別人也能認出你。這張照片我讓模特往上走，以低角度往上拍，拍出空間的設計感，也讓模特的腿更修長。

來到百年古蹟、高聳尖塔前，或是在花季盛開時來到花田，看到滿開的七彩花朵，相信大家都會很想合照幾張。只是，在同一個風景前若每個人拍出的畫面大同小異，也難以做出變化。我常在想，是否能同中求異呢？或許可以加入不同元素，讓照片說故事。

如果大家也喜歡在風景名勝前拍攝，可以利用二個步驟：

❶先構圖取景。

❷人物加入。

　　一般來說我會先拍幾張空景，分析該從什麼角度拍攝比較好看，然後再讓被拍攝的人走進畫面。我很建議大家可以讓被拍攝者做一些自然動作，像是行走、托太陽眼鏡、整理衣服等等，藉由自然的動作可以讓整個畫面更加協調，而不再只是比 Yeah、比讚、剪刀腳。

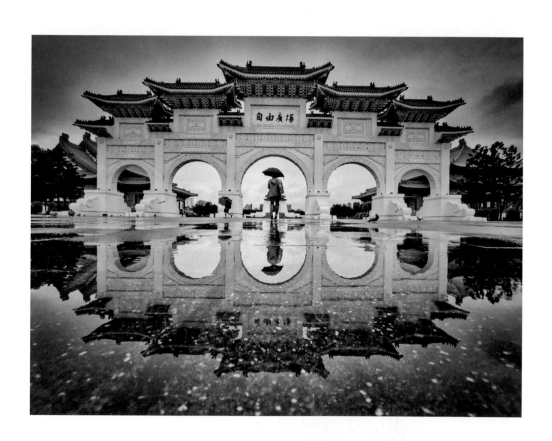

<div>

・開啟手機超廣角功能・

碰到建築物、景色比較高聳或是寬闊，可以開啟手機的超廣角功能（限於某些機種），畫面除了變遼闊，也會充滿張力。需注意畫面中的人物，不要接近畫面邊緣，會被拉寬拉長變形，身體比例會受影響。

</div>

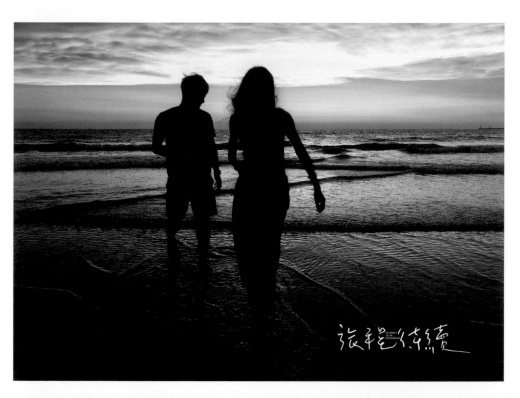

旅程待續 JOURNEY TO BE CONTINUE

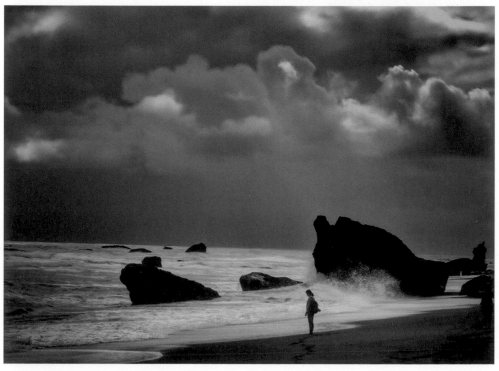

Technique

04 進階教學：人像模式運用

　　拍風景時，很多人常常會陷入一個迷思，就是想把所有東西都拍進去照片裡。在基本功的單元裡已經提到，拍照應該要先確定拍攝的重點是什麼，再選擇拍攝模式。

　　手機一般拍照模式是「泛焦」，也就是畫面中所有東西都是清晰的。若切換成「人像模式」，可以讓背景虛化，人物更加突出。看到這你可能會納悶：「可是這樣就看不出背景在哪了阿！」這取決於虛化的程度，以及背景是不是最主要表現的？

　　現在許多手機的人像模式，都可以調整虛化程度。較新的手機還會判斷距離，漸進式的虛化，讓虛化效果更自然。

　　不建議大家將虛化程度調到最高，一來是這樣會看不出來在哪拍的，二來是很不自然。硬是將模糊度調到最高，邊緣不自然的虛化，容易看出合成上的瑕疵。

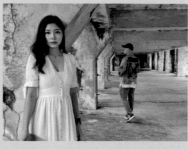

下圖是馬祖芹壁充滿人文氣息的閩東建築，但遊客如織很難避掉，於是我運用人像模式拍攝。與人物同距離的建物及桌椅很清晰，但遠方複雜背景以及路人都虛化掉。

遠、中、近不同程度的模糊感，讓畫面更有立體感。

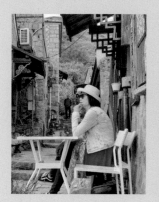

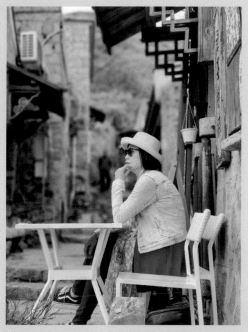

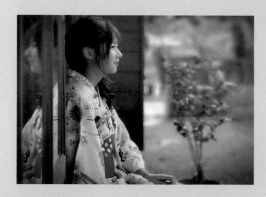

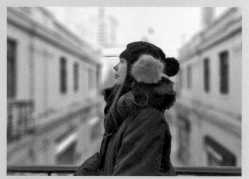

在如老街的場景，通常背景會比較凌亂，建議開啟人像模式，虛化背景，凸顯人物。我請上圖在這張照片的清秀女孩坐在長廊，刻意拍下玻璃的倒影，透過人像模式讓人更加鮮明。

LESSON
5

輕鬆拍出瓜子臉及深刻的臉部輪廓

無論男生女生，都應該希望自己在照片中看起來下顎輪廓鮮明，臉部線條俐落有個性，
但大多數人通常拿起手機，都沒想太多就按下快門，才容易拍出不滿意的照片。

　　要拍出小臉，我有三個訣竅分享給大家，很適合用在近拍特寫臉部或是半身照：

❶**手機舉高**：斜上角度拍攝

❷**手機平行**：下巴略低

❸**運用光線**

　　可以試著讓被拍攝者臉部略略看向 45 度角，也就是拍攝者的左後或是右後方，這樣能讓臉部下顎線條更加明顯。另外要注意：若略高處往下拍，能讓臉顯得較小，但也不宜過高，不然臉的比例會變得很奇怪喔。

這是我為學員拍攝的照片。正面拍攝時，她的臉會顯得圓，所以我的手機改從側上方拍攝，可以看到臉型修正變小了，五官更顯立體。

運用側面的光源，製造出另一半臉部的陰影，同時讓鼻子顯得較高挺。

　　除了上面幾個方法，我個人很喜歡運用光影凸顯臉部線條。前面我有提到「光線越強，陰影越深」，一般來說我們都會避免臉部有過多陰影，可是有時候可以把陰影當作修飾臉部線條的天然修容神器。

　　有時我會運用側面的光源，製造出另一半臉部的陰影，同時讓鼻子顯得較挺，這種光影也很像攝影師在攝影棚打燈的效果。不過這個方法不建議法令紋較深的人使用，因為陰影會讓法令紋更明顯喔！

LESSON
6

躍動感這樣拍

跳躍照應該算得上大家最愛拍的照片類型之一，

可是為什麼有些人的跳躍照總是失敗？

拍攝前先設定好構圖，跳躍照並不難拍。

拍攝躍動感照片有幾個原則：

❶跳的人跳越高越好，鏡頭越低越好

跳躍照能飛很高是最重要原則，要利用拍攝角度的落差，跳躍的人盡量跳高，拍攝的人角度盡量低（通常我手機都接近地面），利用這兩者高度落差，就可以拍出騰空飛越的畫面。

❷預先取景時，雙腳切齊於畫面底部，預留上方跳躍的空間

除了飛很高外，也要注意畫面的美感。在預先構圖取景時，讓畫面中的人雙腳切齊畫面底部，且預留對方跳起來的空間，這樣構圖及畫面才不會頭重腳輕。

❸當倒數 3、2、1，當數到 2，按下快門連拍數張

大家拍照都會習慣倒數，通常都是在數到 1 時才會按下快門，但是實際上按下去的那瞬間，與相機實際啟動會有一點點時間差。我建議倒數 3、2、1，在 2 按下快門，使用連拍模式，就可輕易拍出成功的跳躍照！（某些品牌手機快門啟動較慢，數完 3 就要按快門。）

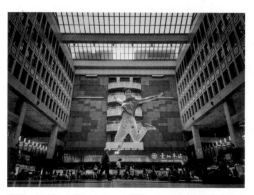

我們上課到台北車站外拍，也要跳一下，記得拍攝前構圖要先取好喔！

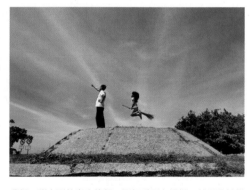

我們一群人到枋寮小旅行，剛好看到有掃把，於是我請模特兒帶著小女兒站上高台，跨上掃把，像小魔女般飛上天。

・找陽光充足處拍攝跳躍照・

要在光線充足的地方拍攝跳躍照，否則容易有殘影。之所以產生殘影是因為手機在光線不夠明亮時，就會降低快門速度，藉此吸收更多光線。快門太慢，就容易拍到跳動時模糊殘影。所以通常我會盡量找陽光充足的地方拍攝跳躍照，成功率百分百。

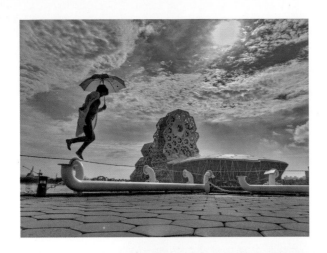

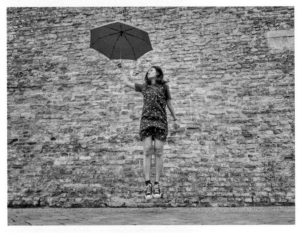

空中飄浮感的照片不用像跳躍照用力地往上跳,表情也要輕鬆,只要
稍微輕輕一瞪,就可以拍出飄浮感。或是也可以在半空中做出一些創
意的姿勢,讓飄浮照更有趣。

Technique

05 進階教學：連拍模式創意運用

連拍模式除了可用來拍攝跳躍、空中凝結的照片，也可拍出具有速度感的照片。當我們想要捕捉人跑步、打球、衝刺的照片，只靠單擊快門很難抓到精采瞬間，這時候就是連拍模式上場的時刻了。

右圖是 有次我受邀到高雄前金國小，為一群資優班的同學講課，國小三四年級的小朋友對攝影一知半解，看他們面帶無聊的表情，於是我開始帶著他們實拍練習，尤其到跳躍拍攝，他們自己排好隊形，居然可以拍出這麼生動又有層次的畫面，果然小朋友的創意是不受限制的。

下圖是我在墾丁沙灘上，看到一塊珊瑚，於是我拿起手機近距離拍攝海浪湧起的瞬間，連拍十幾張，終於拍到海浪靜止在空中的瞬間。

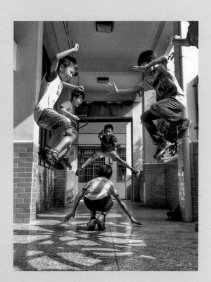

LESSON
7

在倒影中看見不一樣的她／他

人的形象除了可以直接透過鏡頭捕捉，

從玻璃、鏡子、水面反射的樣子，也是值得紀錄的瞬間。

我自己就很常拍鏡中反射的人，往往會獲得一些效果出奇好的照片。

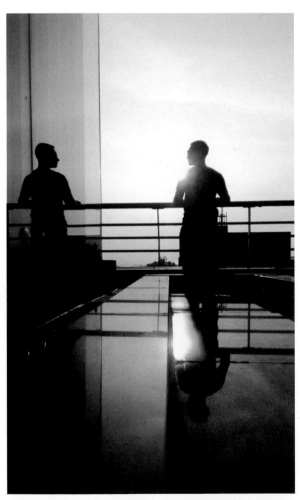

我在某棟大樓的頂樓教室做教學時，看到學員正在看著夕陽，教室玻
璃及地上的大理石都倒影著他的身影，於是我拍下這個畫面。
參加比賽時，我將這幅作品命名為：「一轉身，我遇見未來的自己。」
這作品也代表我對未來的期許。

拍攝倒影，可以有很多不同角度變化，如果想要拍出接近1：1對稱感，人與手機都要盡可能貼近會反射物質，例如，要拍玻璃反射的人像，就讓手機貼近玻璃，照片就會像雙胞胎在同一個畫面的錯覺。

若無法拍出對稱的倒影，大多是手機鏡頭沒有貼近玻璃或反射物質，這點必須格外注意。除了常見的水面、鏡子可以拍攝倒影，還有很多光滑表面的物體也會反射人影，像是大理石、花崗岩等打磨過的光滑石材，或是電子螢幕、水珠、眼球也可以拍出倒影照。

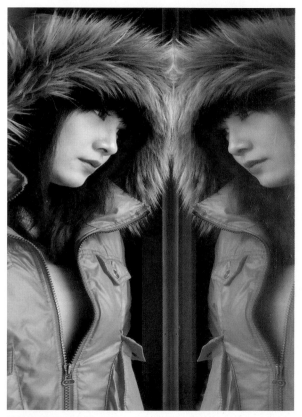

讓被拍攝者盡可能貼近窗戶，手機鏡頭也貼近玻璃，就能拍到接近1：1對稱的倒影。

・注意窗外的光線不能太強・

拍攝窗戶反射照時，要注意窗外的光線不能太強，否則反射效果就不會好，同時也要注意拍攝者會不會穿幫。

LESSON
8

一人自拍、多人自拍都好簡單

我們常用自拍記錄下珍貴的旅行時光，
但手持自拍與手機的距離只有一個手臂，一不小心就容易拍成大餅臉。

自拍抓對角度，不僅可以修飾臉型，還能讓
別人看不出是自拍照喔！

　　前面提到拍出瓜子臉的訣竅，同樣也適用於自拍，手機拿高一
點、下巴收一點、善用光線，或是微微側臉也不失一個好辦法。
　　若想拍出自然的自拍照，有一些訣竅跟大家分享：

· 以直式拍攝時，螢幕上下都有一些廣角效果，若下巴接近螢幕下
　方邊緣，廣角會將你的臉拉長變形。所以記得自拍取景時，下巴
　大約在螢幕中間左右位置。

· 以橫式拍攝時，左右兩邊也會因廣角變形，所以人盡量別在邊緣，
　避免臉被拉寬了。

· 另外，單手拿手機，上手臂不要舉太高或伸太出去，以前臂移動，
　就看不出是自拍。

· 不要每張都對著鏡頭看，偶爾目光看著遠方，我會設定倒數計時
　拍攝，畫面就很像是別人在拍你。

看不出來是自拍的自拍照

　　我出門最喜歡帶上我的旅行神隊友：自拍棒，利用自拍棒延長手機鏡頭與自己的距離，就可以更輕鬆的構圖，也能把更多背景拍進去。

　　現在很多自拍棒結合腳架的功能，我會將自拍棒立在遠處，先構圖確定自己要站的位置，設定好定時拍照，就能輕鬆把全身都拍進去，讓別人完全看不出來是自拍。

　　這樣做還有一個優點，我會利用主鏡頭拍攝而非前鏡頭，因為一般手機主鏡頭（後置鏡頭）畫素與畫質都比較高。除非你不要求較高的畫質，否則我都建議盡量以主鏡頭拍會比較好。

一、單拿手機自拍

單手拿手機自拍，另一隻手也拿著物品，更顯自然。

二、自拍棒

我出門最喜歡帶上我的旅行神隊友：自拍棒，為了看起來不像自拍，取景時會避掉拿自拍棒那隻手。

三、腳架自拍棒

如果自拍棒附有藍牙遙控器，我會將遙控器藏於手上，擺好姿勢，隨時看下快門。

不一樣的團體自拍照

講完一個人自拍，如果一群人要如何自拍呢？

再次提醒大家，以橫式拍攝時，要注意鏡頭廣角左右會拉寬變形的問題，若不想身材被拉寬，最好避免站在畫面邊緣，或者取景時在兩旁留一些空間，就可避免有人被廣角拉寬了。

可以將手機利用腳架自拍棒固定，利用藍牙遙控或倒數計時拍攝。可以手拿物件，就可避免大家拍照手腳尷尬。

我架好腳架自拍棒，在構圖時，請大家擺好 pose，預留我自己的位置，就不會手忙腳亂不知道要站在哪裡。

　　一群人站在建築物前面比 Yeah 已經落伍了，想要讓大家都入鏡，而且讓照片具有特色與創意，除了比 Yeah，還有很多更好的選擇。

　　建議拍攝團體照時避免站得直挺挺，大家有不同的動作，就會讓畫面比較豐富不呆板，另一個也可以凸顯個人特色。

我會配合場景，請每個人各自擺出不同的動作，不需刻意看鏡頭，又是另一種風格。

團體照你也可以有無限的創意拍法，這張照片全部的人坐成半環形，中間的主角跳起時，雙腳立刻往上縮。是不是超可愛？

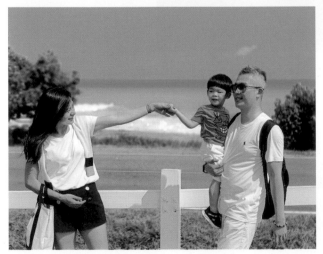

拍攝家庭的團體照，大人小孩身高有很大落差，若想聚焦在人的表情，通常我會請大人蹲下來，或抱起小孩，如此就能降低身高的落差，聚焦在每個人的表情上。也可利用玩具或道具，以及家人自然親密的互動，相信畫面會更生動。

LESSON
9

拍出絕佳藝術感的小撇步：剪影

或許有人會發現我很喜歡拍剪影，

因為當人物去除色彩只剩身形輪廓，就更能凸顯背景，

營造出非常有故事性的氣氛。

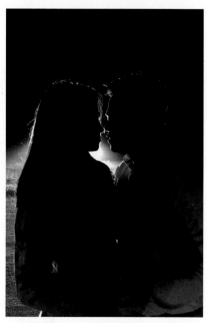

這是在攝影棚拍攝的作品，其實是在遊覽車前臨時拍的。因為車燈非常亮，人站在燈前面，就很容易成為剪影，而這些光線也讓他們臉上有了輪廓光。

初學者要如何拍出一張好看的剪影照呢？我歸納出幾個重點：

❶ **光線反差大且光源單一**：所謂的剪影就是利用逆光，造成剪影效果，所以最好是背景很亮、光源單一，避免人物前方有太多光源。

❷ **背景不要太多雜物，盡量單純**：例如：要拍一個人在海邊的夕陽照，利用逆光方式捕捉剪影。可是要注意背景如果很雜亂，人物剪影就會與背景融合在一起，無法突出。

❸注重肢體動作，讓身體說故事：被拍攝者可以有一些肢體語言，
　避免全身站直挺，才不會導致拍出來一團黑影，看不出是誰。

❹以側臉拍攝，可拍出臉形的輪廓：側臉可讓臉部線條更加明顯。

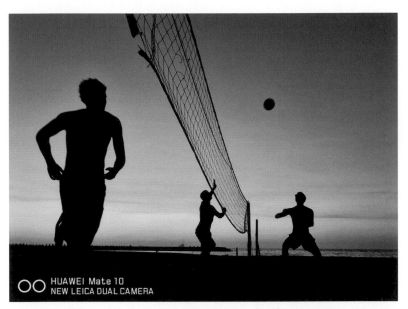

我很喜歡這張照片，在海邊的沙灘排球，趁著黃昏的時候，我蹲低，對著夕陽落下的方位按下
快門，剛好畫面中每個人的姿勢都不同，很有律動感。

・新款手機記得先將 HDR 功能關閉・

新款手機大多搭載較大的
感光元件，且透過運算後
製，讓人像明亮清楚，但
也因為這樣，反而難以拍
出剪影照。這時候可在相
機設定，先將 HDR 功能
關閉，拍攝時透過點擊對
焦，將曝光值拉低（小太
陽往下拉），這樣就能讓
剪影照更成功。

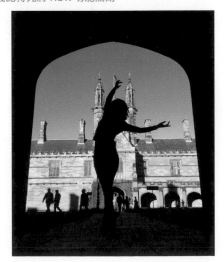

進階版剪影＋倒影

　　很多人應該會納悶，明明可以把人臉拍清楚，為何要拍看不見人臉的照片？確實，我們拍照都容易陷入一個迷思，就是想把人臉拍清楚。可是並不是在任何環境條件下都能允許我們拍出清晰好看的人臉，例如，人擠人的煙火現場。要把煙火跟人都拍進去，勢必人就是會變黑，因為煙火太亮，手機為了讓亮部更清楚，只好讓其他地方變暗。。

　　另外，我也不覺得人一定要正面、露出臉才有意義。對我來說，有些風景很漂亮，我想要人當作點綴。如果人太搶眼，反而會喧賓奪主，喪失畫面重點。加上我很喜歡剪影照塑造出來的藝術感，可以讓人有更多想像空間。

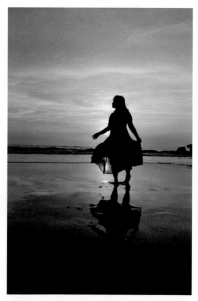

黃昏到海邊，我總會希望拍到夕陽下的剪影，若剛好有平坦的沙灘，或是水池，就可以拍攝剪影＋倒影的絕美景致。再次提醒，手機記得接近水面，才能拍到對稱的倒影。

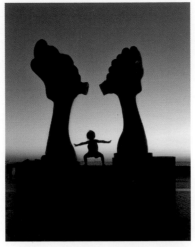

在高雄旗津的貝殼館前，這座海馬地景藝術
矗立在海邊，它其實是白色基底的，上面貼
有彩色馬賽克。剛好看到一個當地小朋友跑
來跑去，於是我先將手機構圖好，等他過去，
抓準時機按下快門。

・讓剪影照更成功的偷吃步・

如果所在位置光線反差較小，且手機自動運算導致剪影沒有那麼「黑」，
這時候我們可以透過修圖軟體讓陰影處更加的黑，提升剪影感。

第一招：降低陰影
你可以透過內建功能，或是修圖軟體，將陰影（或稱暗部）調低，
意即使得陰影處細節較少。以這張照片來示範，我透過修圖軟體
Snapseed，點擊工具 - 影像微調，上下滑做選項調整。亮度 -20、對比
+30、氣氛 +30、高亮度 -15、陰影 -30，降低陰影數值，剪影輪廓即可
更鮮明。（每張照片條件不同，所設數值也會不同，需自行斟酌）

第二招：局部降低曝光、陰影
上面的後製是大範圍的降低陰影數值，針對整張照片調整，如果只想讓
主體變暗，我透過 Snapseed 選擇筆刷，接著選擇「曝光」，調整到減
光 -7。這張照片我塗抹了地板、人物及兩隻海馬，加強這些前景的明
暗對比，讓剪影更明顯。

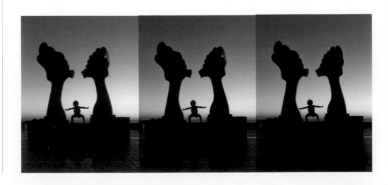

Chapter 3

邊玩邊拍
食物篇

LESSON
1

把食物拍得食指大動的關鍵

你進到餐廳，餐點送上來第一件事是什麼？

我就是那種手機先食的人，特別是擺盤很漂亮、環境優美，

加上光線良好，當然要為美食留下美照。

一張好看的美食照，背後有許多眉角，包含取景角度、光線、擺盤等等。

　　有些人覺得在餐廳很難拍出食物的美味，而我認為用手機拍攝食物，能否將食物拍得誘人，最關鍵的重點就是「光線的掌控」。通常我都在白天運用自然光拍攝，畫質、色彩比較自然。

　　一般來說，餐廳都喜歡用黃光，因為黃光可以讓人心情放鬆、愉悅，也讓食物看起來更加溫暖、美味，但也容易失去食物原本的色澤。尤其是晚上或是餐廳沒有自然光透進，很容易拍出一片黃的照片。如下頁照片：

同一塊甜點，不同光線下，是不是差很多呢？左圖是在餐廳的黃光下拍攝，右圖是移到窗旁，利用白天的自然光塑造情境。

在窗邊還可帶到戶外的風景，有了前景、中景、背景，讓照片更有層次感。

不同角度的掌握

拍人物可以有不同角度，食物也不例外。我多半會建議學生，大膽嘗試遠、中、近不同的食物攝影角度，通常都會有意外的收穫。

距離適中，不僅可以拍出食物全貌，也能看到細節。

超近距離拍攝，可以避掉不好看的背景，同時還能呈現出食物的紋理與食材細節。

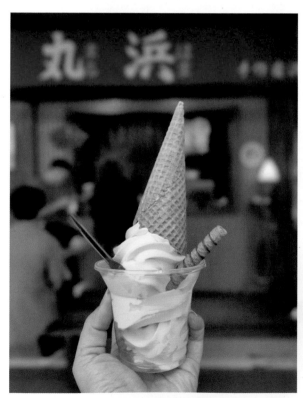

主體距離手機較遠，帶出食物的全貌以及與背景的關聯性。（運用人像模式）。

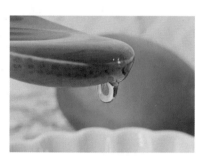

蜂蜜我用微距加上連拍，拍出垂涎欲滴的狀態。微距拍攝讓畫面更有層次。

有些價位較高的美食，可能就是貴在細節上，巧克力蛋糕我會先拍攝完整造型後，再用微距鏡拍攝上面點綴的金箔。

正確的視角，凸顯主角

　　一般人拍攝食物，很習慣以 45 度角取景。建議大家拍攝食物也可以試著用 90 度角兩個角度，可以拍出不一樣的畫面。

俯視

　　從高處鳥瞰的拍攝方式，雖然食物會失去立體感，但可以將餐桌當作一幅畫作布置。若食物比較單純，將自己的手置入畫面中自拍，可讓畫面更有故事性。

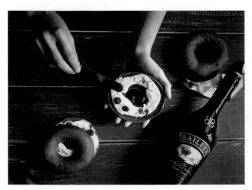

俯拍食物，若嫌餐桌太空，不妨讓你的手入鏡。拿餐具、抓食物都可以，使畫面更豐富，也更有故事感。

30-45 度角拍攝

　　拍出食物擺盤，以及桌上的其他擺設、餐具、餐廳布置等等。

拍出食物的擺盤、立體外觀或是帶出拍攝場所的氣氛。

平視

　　鏡頭約與食物高度平行，聚焦在食物本身，拍出主體的厚度、層次感，可帶到部分背景。

鏡頭與食物高度平行，平視聚焦在食物本身，能拍出主體的層次感，也可帶出背景。

　　三種視角可呈現出截然不同的風格，可以視當下環境、燈光決定，更重要的是「拍攝重點是什麼」。如果桌上有好幾道菜，但主菜是牛排，那麼就該把拍攝重點擺在牛排上，其他食物可以成為背景、陪襯。

・拍攝角度也要觀察場景燈光而定・

很多餐廳會使用投射燈，或是設置燈光在餐桌上方，這種情況下就不建議俯拍。因為光線從上方直射，手機拍攝物就有陰影。另外，若遇到餐廳光線反差太大或燈光昏黃，白天我會移動到窗邊拍攝，或是在餐桌移動一下食物位置，讓光線斜照在食物上，避免食物陰影過多，反而無法表現出食物美味的樣貌。

06 進階教學：
食物部分入鏡，更聚焦

　　有時候桌子凌亂或是想要凸顯除了食物之外的物品、營造氣氛，這時候我會選擇讓食物不全部出現。有人問我，這樣不會讓食物看起來少了什麼嗎？我認為，有時只拍局部，會更聚焦在食物的特色上，還能讓整體氣氛提升。左下圖，我選擇讓整盤花生糖只有 2/3 入鏡，目的是特寫前面花生糖，再帶到後方的食材 - 虛化的花生，讓畫面更有層次感。左上照片我撈起紅豆湯中的抹茶湯圓，咬一小口露出內餡，讓它微微流出，聚焦在湯圓上。遇到食材在碗中並不明顯時，可以特寫凸顯食材。如右上照片中的馬鈴薯燉肉，在餐盤中並不明顯。但若拍攝特寫，可以拍攝 2/3 湯碗就好，整碗食物是不是更美味了。

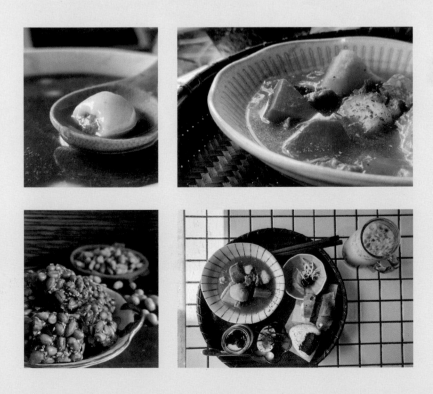

LESSON
2

輕鬆拍出滿漢全席的澎湃感

大家都喜歡拍大合照，甚至連料理都要拍個大合照才過癮，

尤其是節日全家團圓餐或好友歡聚時，更是如此。

但滿桌子的料理，要怎麼拍才能拍出滿漢全席的感覺呢？

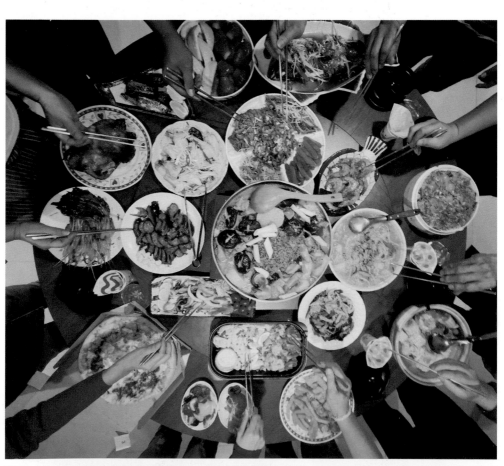

我認為俯視拍攝就像是在做畫，要想像餐桌是一幅畫，食物是畫中的景物，而每一幅畫都一定會有一個視覺重點，餐桌也一樣。

想拍出滿漢全席的澎湃感，我會建議採用俯視拍攝。如果桌子比較大，可以利用自拍棒輔助，讓手機位在整個桌子的正中心，並留意手機是否與桌子呈 180 度平行，只要歪了一點點，就拍不出澎湃感了。

　　還記不記得前面提到的拍攝俯視照，一定要「避免頂光」？但有些人避開了頂光，為什麼拍出來的食物卻看起來「很凌亂」？主要有兩個重點：

❶食物的主角是誰
❷擺盤的藝術

　　哪一道菜是你想要凸顯的，就放在正中間，接著再把其他配菜，或是餐具當作擺飾，平均散落在餐桌上。

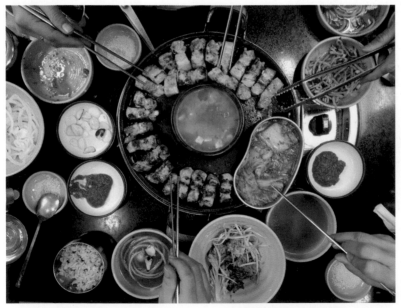

畫面中的主角是讓人垂涎三尺的韓國烤肉，搭配大家迫不及待動筷子的動作，讓韓國烤肉看起來更加吸引人。

接著，我們直接透過照片來看看那些拍攝方式，可以讓整桌食物更有澎湃感，且營造出親友歡聚的氣氛。

單純只俯拍菜色，整桌食物顯得美味又繽紛。

試著讓在場的人把手加進畫面裡，每個人都即將享用美食，照片多了點動感。

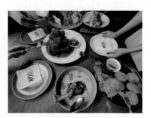

如果想要俯拍，卻沒將手機移到畫面正中間，不但光線不對，連主題也顯得不清楚，更不用說整個照片變得凌亂。

大家一起舉杯，再拍一張，這畫面呈現了好友的熱鬧聚會。

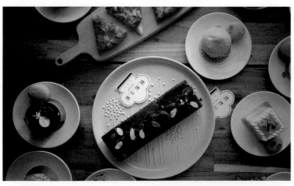

不要貪心想要把什麼都拍進去，可以卡掉旁邊當作配角的食物，這樣會讓主體更加突出，也不會使餐點的豐富性降低。

如果不會擺設，可以利用對稱、斜對角方式擺，請看以下範例：

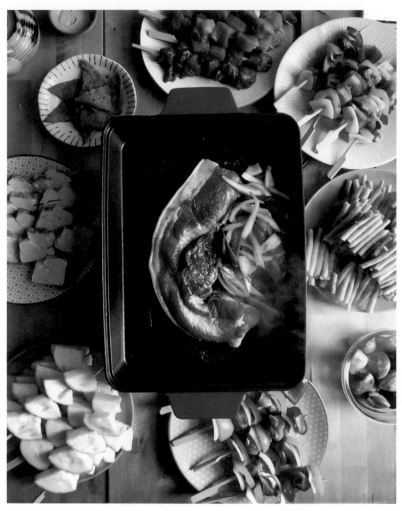

在家聚餐也能拍出像是在餐廳的樣子，只要善用視覺重心要點，讓最重要的食物凸顯出來，並加上其他食材圍繞擺放，輕輕鬆鬆就可拍出好照片。

・讓食物「活」起來的方法・

單拍食物如果覺得很無趣，不妨試著讓大家把手伸出來，有的人拿筷子夾菜，有的人裝飲料，有的人盛湯，這樣畫面就比較有活力，也不會那麼無聊。

Technique

07 進階教學：畫中畫

　　如果覺得畫面空虛，想做一點小變化，我很推薦將畫中畫的拍攝技巧應用在餐桌上。畫中畫，意思就是照片當中有另外一支手機正在拍攝，這樣拍攝可以讓畫面比較有層次，也很吸睛。

　　想要拍攝畫中畫，可以借一支手機，利用近拍模式（距離手機較近）讓畫面中的手機靠近拍攝的手機，對焦在手機上，讓背景的美食呈現虛化的效果。也可以用人像模式拍攝，創造更虛化的背景效果。記得被拍手機離桌面食物要有點距離，這樣才能產生前景清晰、背景虛化的空間感。

拍出悠閒愜意的午後野餐

到公園野餐,把精心準備的食物一一擺放在野餐墊上拍照,

看是要坐在野餐墊上跟食物一起拍,還是要大家開開心心大合照,

野餐絕對是值得拍照留念的最佳時機。

HUAWEI Mate 20 Pro
LEICA TRIPLE CAMERA | AI

戶外野餐照片除了不像室內照般比較難以找到適當的光源外,多元的環境狀態與影像呈現方式,也是現代野餐愛好者常常信手捻來的回憶紀錄主題。

位在戶外,拍攝野餐照並不難,但是要避免頂光。我們這個章節是要講食物,所以假設拍照重點是食物,不妨想想食物會出現在哪裡?野餐墊上、野餐籃裡面、手上拿著等等。有沒有發現光是拍攝野餐食物,就有很多個情境可以運用。

最直接也最能拍出野餐食物美味的方式就是俯拍，而且有樹蔭遮蔽也不容易受到頂光影響，可以輕鬆拍出美味的俯拍照。

愉快的互動是野餐攝影的重點

　　野餐時你可能會想拍吃東西的模樣，但拍照時不一定要真的吃，可以只咬一小口或捕捉拿起食物、準備吃的瞬間。要注意的是，如果要把人跟食物都拍進去，注意拍攝角度不要太高，否則被拍攝者會變大頭娃娃喔！

若背景是綠地或綠樹，衣著建議不要太鮮艷，簡單的白色或素色、大地色的服裝，搭配鮮綠的背景，是拍攝野餐舒服的色調。

有趣角度嘗試

　　明明都是野餐，為什麼別人拍的照片比較好看？野餐在戶外，其實有很多有趣的角度可以嘗試，我個人就很推薦躺在野餐墊上，利用自拍棒或是手機超廣角鏡，拍出俯視感。

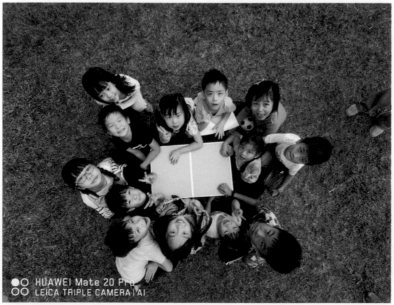

截然不同的角度，可以創造出有別於他人的野餐照氛圍。

LESSON
4

記錄大啖美食的瞬間

很多人應該都曾被拍過正在吃美食的瞬間吧？
但有時一不小心就把最真實的那一面拍出來，
像是滿嘴角醬汁、腮幫子塞滿了食物的樣子……

拍食物，從處理盤中食物，到送進口中，甚至是吃完滿足的臉龐，都是值得捕捉的瞬間。

拍照的時機點很重要，食物跟人一樣，要如何拍得美美的，更是現代人一定要會的技能。單拍食物，旁人看了可能看不出食物到底多好吃，可是加上吃的動作，就能讓觀看者也感受到食物的美味，這就是我一直強調的「感同身受」，拍照是為了讓別人有共鳴。

與食物互動，讓畫面動了起來

任何食物都可比照這個邏輯拍攝，從處理盤中食物，到送進口中，甚至是吃完滿足的臉龐，都是值得捕捉的瞬間。照片傳達出你想表現的故事，就能給觀看的人帶來迴響，我認為這才是成功的照片。

有時我也會將甜點放在手上拍攝。只是，要提醒大家要留意手部不要太出力，否則手部過度用力會讓肌肉及筋部顯得僵硬、不自然。同理，手握杯子時也是要注意。

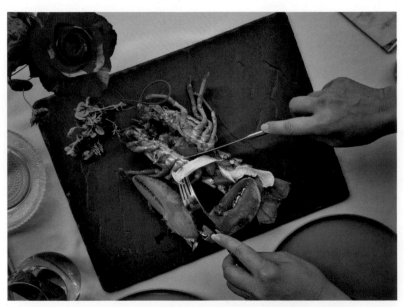

以法式餐廳享用海鮮大餐為例，我以俯拍方式拍了切龍蝦的畫面，長方形的石板，我特意擺斜對角，畫面才不會太規則、呆板，加了手的畫面，就能表現即將入口的一刻。

傳統的擂茶泡飯，要先將黑芝麻、白芝麻、茶葉研磨成擂茶粉，再加熱水倒到飯上，我拍攝擂茶倒入碗內的過程，是否更能呈現擂茶泡飯不同之處？

若可以拍出認真料理的過程，或是盛湯盛飯的動作，是否可以更能呈現出料理的用心或是友人的貼心呢？

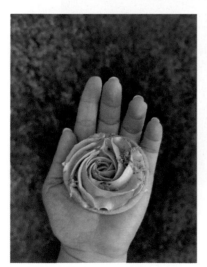

我以草皮當背景拍攝，對比的色彩，讓手作玫瑰檸檬派更突出。

文青咖啡廳的午後紀實

現在的咖啡館越來越精緻、裝潢各具特色，

有的以花草為主題，有的走簡約風，還有的是結合酒吧與咖啡廳的。

也讓大家走進咖啡館就想拍照。不過要怎麼拍，才能拍出質感滿滿的文卿感。

俯視的取景方式將人物帶入，不但去除雜亂的背景，將主題聚焦在咖啡桌上，淡雅感提升了，
也多了一些人文氣息。

　　一般來說，到咖啡廳的時間多半是白天，所以我會請店員安排靠近窗邊的位置，因為窗邊有自然光，斜照的光線會讓拍出來的照片更有層次。在咖啡廳我們最常拍的食物無非是咖啡、蛋糕，以下就以這兩樣食物跟大家分享我都是怎麼拍的。

咖啡三拍法

　　通常我到咖啡館都會點一杯熱拿鐵，若有拉花最好，因為拉花也是咖啡重要的特色。到靠窗的位子，利用窗光製造杯子的影子與立體感，並帶出咖啡自然的色澤。我也常利用人像模式拍攝，淺景深讓咖啡更加突出。以下是我的咖啡三拍法：

❶特寫拉花　　❷配合其他物品創造氣氛　　❸俯拍成一幅畫

利用窗光製造杯子的影子與立體感，並帶出咖啡自然的色澤。

單拍咖啡很無聊，所以我有時會放一本書或雜誌在旁邊，營造「文青感」。

　　前面有提到，可以利用遠中近的不同距離帶出食物的不同樣貌。有一次到一間咖啡館，我看到過期咖啡豆當店內擺設，靈機一動拿起手機特寫咖啡豆，咖啡杯則成為景深。

配合主體的角度拍攝，因咖啡豆很小，所以我外掛微距鏡，加強景深效果。

甜點側拍、俯拍怎麼拍？

　　講完咖啡，輪到甜點登場了！拍攝甜點我最常使用俯拍與側拍，假設今天吃的是鬆餅，我就會選擇比較高角度拍攝，像是俯拍。因為鬆餅的層次感較低，重點在於鬆餅上面或是旁邊的配料，像是冰淇淋、水果等等，從上面往下拍，才可以把配料都拍進去，看起來也比較好吃。

善用餐廳或家裡的擺飾，襯托出甜點的質感。

如果甜點上方有特殊顏色或是造型，不妨利用俯拍拍出來吧！

　　但如果今天吃的是蛋糕，我的拍攝角度就不一定，要看蛋糕的「剖面」特不特別。像是千層蛋糕，一層一層堆疊起來，如果俯拍，就拍不出千層蛋糕的特色，很可惜。或是草莓蛋糕，中間還夾著草莓果醬，側拍才能拍出海綿蛋糕的鬆軟感，以及果醬的色澤。

蛋糕的「剖面」層層堆疊起來，側拍就能拍出海綿蛋糕的鬆軟感與內餡的豐富感。

在咖啡館捕捉悠閒瞬間

　　除了拍食物，大家到咖啡館一定會拍人像照。不管是工業風還是老屋改建的咖啡館，拍人像都有相同的通則，只差在不同環境有不同光線影響而已。在咖啡廳可以拍攝切蛋糕、吃蛋糕、拿著咖啡、看書等畫面，有非常多可以發揮的空間。

這張咖啡館的人像照我採「對稱構圖」，人物居中，讓畫面呈現穩定的感覺。

倚靠窗邊，讓窗外的自然光替你潤色，手中的馬克杯就算看不清楚是什麼飲料也沒關係，光是這樣的氣氛就很足夠了。

善用人像模式可以讓主體更加清晰。這張照片是在日本，服務人員端來下午茶，我先將場景構圖好，採用略為由下往上的角度拍攝，拍出整個用餐環境的氛圍。

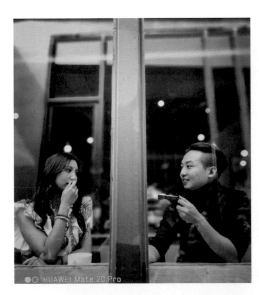

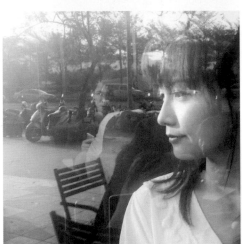

可以的話，不妨試試看從有大片落地窗的咖啡館外往裡頭拍，但要注意自己的倒影以及身後有沒有其他光源干擾。這種虛實合一的照片，能呈現出一種迷離感。

運用餐廳內外場景拍攝人像，若衣服造型能搭配，更是相得益彰。

LESSON
6

昏暗的氣氛餐酒館也好拍

到很有氣氛的餐廳聚餐、約會，想拍照留念時，卻發現怎麼拍都不好看，

原因可能出自於光線太昏黃，以至於拍出來的照片整個黃黃的；

或是餐桌上的投射燈讓食物怎麼拍都看起來不是那麼美味。

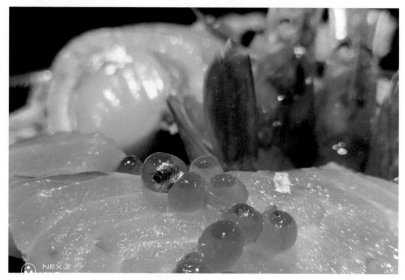

如果不好移動，或是頂光面積太大，建議你不要俯拍，可以改拍食物的特寫，彰顯食材的特色，
像是金箔、魚卵、油花等等。

到餐酒館用餐，我還是會找到適合拍照的光線。

先來談談遇到餐桌上方有強烈的直射光怎麼辦。你可以將食物稍
微移動到桌角，避開頂光，以斜射光的方式捕捉食物，這樣的話可
以帶出食物的立體感。

當場地的燈光很黃，高階手機多半會有自動白平衡功能，但普遍
手機拍出來應該還是會偏黃，這時候我們就要動用到修圖軟體了。

首先打開你習慣使用的修圖軟體（我常使用 Snapseed），找到
色溫或是白平衡，往色溫微調往負數，些微的藍色冷色調，就可以
中和偏黃的照片。但要小心不要一下子拉太多，不然照片會太藍。

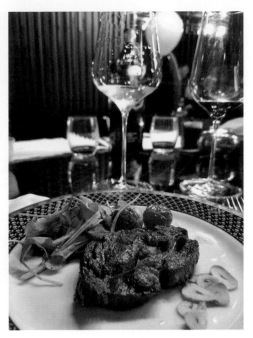

餐酒館投射光的光線很強，拍美食時，明暗差反差太大，若光線太暗，可透過修圖 APP 做影像微調。以上照片我是以 Sanpseed-工具 - 影像微調 - 亮度 +20、氣氛 +20、色溫 -10。前方牛排的亮度調高了，背景也比較亮。

　　這是 2021 年 1 月我受邀到交大 EMBA 聯誼會講課，課後到台北三井 Cuisine M 與校友們一起聚會，在這麼有氣氛的高級餐廳，燈光明暗反差很大，於是我請每個校友都到這個位子拍攝。因為右邊有一盞燈光，剛好可以照亮人臉。

　　我引導他們拿著酒杯或靠著桌子，讓第一次見面的我們，少了拍攝的尷尬。

若在昏暗的餐酒館拍照，光線不足，人物拍攝會變得有點難度，想拍到清晰的人像照，最重要還是注意光線的來源。

很多餐廳喜歡裝置投射燈，這種強烈的頂光，
通常會讓人臉產生過多陰影，但有時拍攝年輕
人倒是無妨。利用這種光線拍出的照片，有時
候會有如攝影棚打燈般的充滿個性魅力。（以
潮自拍 APP 簡單後製調色）

　　此外，我會利用半側光的角度，拍攝男生五官立體的輪廓；女生
則不同，我請她們臉偏向光源，避免光影顯現女生最在意的法令
紋。

光線在哪裡，盡量靠近，讓光源在你的前方或側面就對了。

路邊攤這樣拍

路邊攤通常位於人潮眾多、交通繁忙的巷弄內，

路邊時常會停滿汽機車，還有台灣味十足的變電箱。

在這樣的環境，如何拍出富有味道的照片呢？

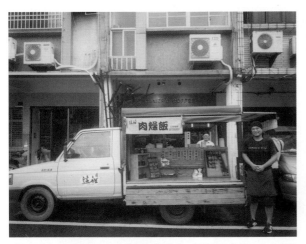

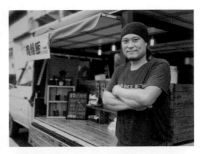

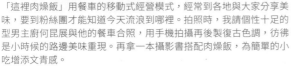

「這裡肉燥飯」用餐車的移動式經營模式，經常到各地與大家分享美味，要到粉絲團才能知道今天流浪到哪裡。拍照時，我請個性十足的型男主廚何昆展與他的餐車合照，用手機拍攝再後製復古色調，彷彿是小時候的路邊美味重現。再拿一本攝影書搭配肉燥飯，為簡單的小吃增添文青感。

　　我很喜歡嘗試小吃，當我來到路邊攤，而旁邊又很雜亂時，我會選擇將我的重點放在桌上的食物、老闆處理料理的畫面。如果一定要帶到整個攤子，我就會以人像模式，抓個角度，巧妙地讓背景虛化，降低雜亂感。不過我認為，有時候讓周遭的環境顯露出來也不是壞事，反而可以凸顯照片的故事性。

　　如果想帶出路邊攤的懷舊氣氛，我通常會透過後製來優化照片。

・使用復古濾鏡

・加入一點暗角突出主體

　　懷舊感可以透過有點偏黃的濾鏡辦到，如果是要日系懷舊感則會

帶點咖啡色或藍色調，這部分我們後面會有章節跟大家說明。

　　有時我會加入暗角，是為了讓視線更集中，而且暗角也是一種懷舊的風格，因為以前的相機拍攝會拍到鏡頭邊緣，這是暗角的由來。雖然現在的手機拍攝沒有這個問題，但有時我會後製加入暗角，讓畫面更聚焦在中間的部分。

　　路邊的冰品如何拍？其實只要套用之前分享的方式，在騎樓也能拍出專業度。

‧**單一商品**：特寫，降低高度配合冰品，運用近拍模式，對焦在前方冰品，可顯立體。

‧**強調好友歡聚**：利用俯拍方式，運用廣角拍攝，可拍出一起享用的好食光。

‧**凸顯大碗冰的分量**：利用人像模式方式，請大小朋友表現吃驚樣，讓人感受到大分量帶給消費者的震撼感。

善用之前教學的拍攝方式，設定大啖冰品的情境，你也能拍出一夏清涼。

騎樓的攤販小吃,該如何拍?我只要強調單一商品,所以用近拍模式拍攝特寫,高度略高,近拍對焦在前方,光線讓主題更顯立體及層次。

Chapter 4 │

邊玩邊拍

風景篇

LESSON 1

不同天氣狀況的拍攝密技

讓照片說故事，是我想要傳達的重點。

善用不同天氣狀況，並且掌握當中光影變化與拍攝訣竅，

就能更好的利用照片說故事。

最美的風景，不一定在目的地，很多絕美風光都在沿途中一閃而逝。若遇見美景，記得拿出手機立刻捕捉下來。

對我來說，不同天氣有不同的氣氛。我一直強調光很重要，確實晴天可以拍出顏色飽和、清晰、心情開朗的照片，是拍照的最好時機。但陰天沉重的雲層所拍的照片，也可以帶出來不同的情緒及故事。可以說晴天與陰天、雨天呈現的畫面感是截然不同的。

晴天拍攝訣竅

　　在晴天陽光充足下，經常會在牆面看到樹木灑落而下的光影，讓畫面更有層次，這些是陰天、雨天都無法拍到的美景。若加進人物拍攝，要注意臉上是否有太多陰影，才不會影響美感。晴天拍風景這樣拍：

利用晴天獨有的光線拍出有情境的人像照，還可運用陰影，創造更多不同氛圍。

- ・利用陽光透過稀疏葉子或是其他物品，配合人像模式，拍出夢幻的散景效果。
- ・手機對準光源，適度移動，就可拍出耀光。
- ・清晨或黃昏時刻，利用逆光的反差，可拍出空氣感。

　　晨昏景色之所以迷人，在於它的瞬息萬變與稍縱即逝。大部分專拍風景的攝影人，都知道清晨與黃昏是一天當中最適合攝影的時刻，尤其是夏天，少了霧霾的影響，天空及雲層也會更顯通透。

　　因為清晨日出或夕陽將落之際，太陽位置接近地平線，光線的折射率低，光線呈現溫暖而柔和的色調；有時很幸運地，會在高空雲層上展現多彩彩霞、火燒雲等，也就是我們常聽到的「出大景」。

日出拍攝最佳時機

　　若要拍攝最美的晨曦，最好在日出之前就到景點準備好，因為太陽尚未出現前，天空可能會有漸層或繽紛的霞光。等到日出那一刻雖然很美，但一旦太陽躍出，這時光線的反差太大，地景容易變暗，我就會選擇拍攝剪影或長長的影子。

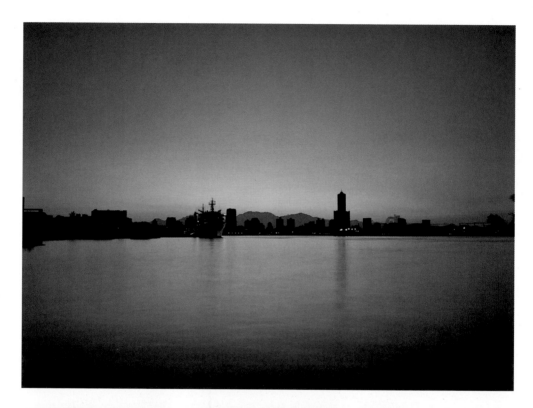

拍攝晨曦最好在日出前就到景點準備好，因為太陽尚未出現前，天空可能會有漸層或繽紛的霞光。

黃昏拍攝最佳時機

　　黃昏的夕陽是大部分人最喜歡拍攝的題材，最適合拍攝的時機是日落前一小時，隨著太陽的角度慢慢降到地平線，天空及雲層也會因色溫變化，幻化成多彩的畫布。

　　在夏季，日落之後半小時左右，餘暉還會持續渲染天空，這時光線反差較小，不妨多留一點時間，享受這魔幻的一刻。

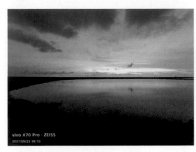 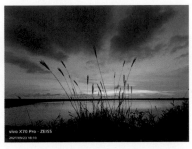

在七股魚塭的傍晚，晚霞持續很久，我先拍一張正常版的漁塭的夕陽。接著蹲下來，我利用地上的草當作前景，是不是更有味道？

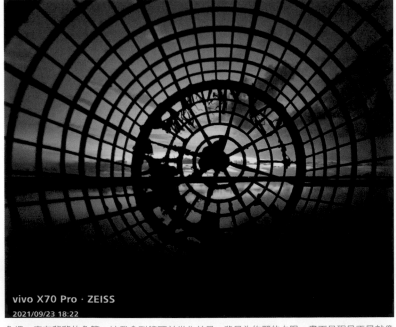

魚塭一旁有舊舊的魚簍，被我拿到鏡頭前當作前景，背景為絢麗的夕陽。畫面呈現是不是就像一張南極地圖。

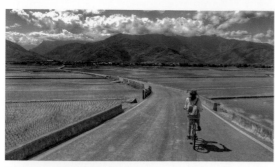 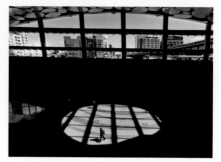

艷陽高照時，上午 8 點到下午 3、4 點之間，陽光太強烈，光線反差大，不利於拍攝風景。建議利用人物的光影立體感，拍出不同的晴天景緻。

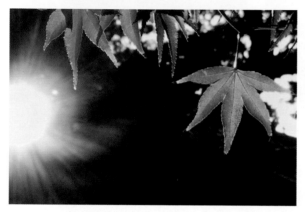

逆光拍攝楓葉時，可將手機鏡頭對準光源，光源不見得要在畫面正中間，可以在邊邊，稍稍的移動手機角度，捕捉下陽光在楓葉背後閃耀的一瞬間。

某個冬天早上，霧霾蠻嚴重。我看見這棟高聳建築，陽光與霧霾產生間隙的光束。想拍攝這種畫面得天時地利人和，雖然常經過這裡，但我也只看過一次，真是很難得的畫面。

· 如何拍出耶穌光——間隙光 ·

偶爾我們會看到天空有間隙光，陽光從厚厚的雲層散發出來，光與影形成攝影人眼中的「耶穌光」，此時最能捕捉到天空的絕美時刻。拍攝時，我會點光亮處，讓手機自動測光，或許地景會較暗，但照片可以透過手機內建的修圖軟體調整或 APP 修圖。經過適度後製，可調整明暗對比，更能顯現光束喔！

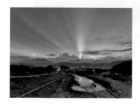 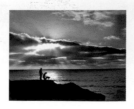 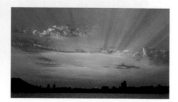

陰天拍攝訣竅

　　相較於晴天，陰天反而是拍攝人像的好時機，因為雲層就像一張遮光罩，會讓光線較為平均，就不會有強烈的光線造成不必要的陰影。

　　如果是拍風景，陰天也可拍出獨有的美感，像是層層交疊的烏雲，透過後製加強明暗對比，也可以製造強烈的戲劇效果。

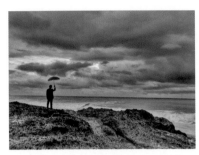 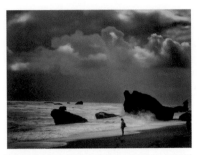

我們組團到花蓮台東旅遊，但兩天都是濃雲密布的陰天。在祕境沙灘，層層交疊的烏雲充滿戲劇性，搭配人物點綴，一個簡單的肢體動作，就可創作出別樹一格的照片。

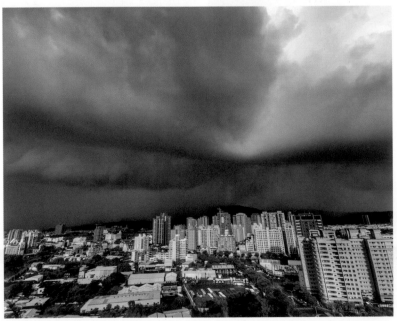

我家窗外一覽無遺，可以眺望遠山及高雄市景。這天暴雨即將來襲，我在窗邊看到這雲層立體的景象，趕緊拍下。再運用 APP：Snapseed-HDR 或戲劇效果，加強明暗對比，讓濃烈的雲層更鮮明。

雨天拍攝訣竅

　　出去玩碰到下雨天就無法拍照了嗎？對我而言，雨天反而可以拍到很多很棒的照片！

　　雨天雖然沒有晴天豐富的光影層次，但下雨時窗外滑落的水滴，或是樹葉上殘留的雨水，甚至是地上的積水，都可以作為攝影的題材。

我在雨後來到湖邊，看見地上雜草有幾滴水珠，於是我降低手機，對焦在水珠上，夕陽的光線讓水珠更顯鮮明立體。

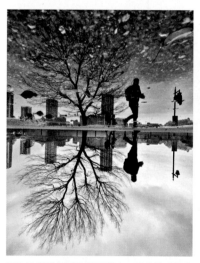

雨後的街道偶爾會看到積水，我會將手機靠近水面，讓影像倒影清晰可見。另外，因陰天拍攝的色彩不優，我再後製轉成黑白，並將畫面上下顛倒，呈現虛實迷離的感覺。

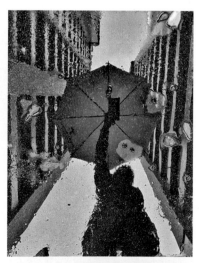

以橘色雨傘及我的剪影當作視覺焦點，地上的落葉作為點綴，背景為高樓，建築物呈放射狀構圖，具有張力。再透過適度的後製，就變成一幅屬於自己的畫作。

這是我在維也納轉機的空擋，我一個人在維也納歌劇院附近走著，發現了積水。但我只拍攝水面的倒影，再將畫面倒過來，地上的柏油路彷彿成為天上的星星。

雨後的夜晚地面的積水映照出建築物的燈火燦爛，多了一分神祕和魔幻的感覺。

LESSON 2

磅礴大景盡收眼底

站在宏偉的建築物前，或是面對壯麗的山川風景，
拿起手機記錄下讓自己感動的瞬間，日後回味照片時，仍舊可以感受到那份感動。

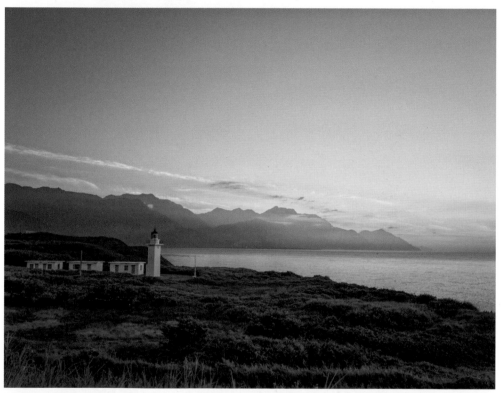

站的角度也很重要，這張照片我找到這角度比燈塔還高，可以拍到遠眺山海在日出前的畫面。建議可以多從不同角度拍拍看，也可能獲得意想不到的效果喔！

　　看到美景想要拍下來是人之常情，但要如何把那個壯闊感保留在手機內，而不會日後看到心想「怎麼這麼普通」，是我想強調的重點。以下面這張我在花蓮奇萊鼻燈塔所拍的照片為例，還記得基本功章節提到的井字構圖嗎？井字構圖及三分法構圖是拍攝風景時，最廣泛運用的構圖方式。

建議開啟手機格線，這樣才能對好垂直水平，以及主體在畫面中的位置。這張照片是將上下左右分為三等分，草原大約占了畫面1/3 當作地景，可讓畫面更穩定。水平與垂直線會有四個交會點，也可稱之為甜蜜點（sweet spots），通常這四個點是人在觀看畫面時，最容易注意到的視覺重心，所以我將燈塔放在這個位置上。

一般來說，想要把大景拍進去，我會建議開啟超廣角。可是不見得每一張照片都要開，像這張就沒有，因為超廣角會讓燈塔顯得太小，並非我的目的。

風景照的兩大重點：主題＋垂直線

拍攝風景照最怕畫面沒有重點，只有背景，沒有主體，就會少了視覺重心。以這張高雄市景來說，前景愛河的微笑曲線，中景的視覺焦點為中間的光之塔，後方 85 大樓做呼應，而背景是雲淡風輕的暮色天空。要注意的是，拍攝大景，尤其是建築物，必須留意對好垂直線，可以從格線做構圖判斷。相信你不會希望拍了 101 卻變成比薩斜塔。

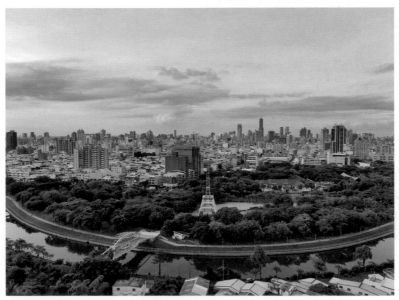

在每年 5-8 月的高雄經常是這種色彩豐富的風景，一旦東北季風開始，霧霾籠罩下的高雄，天空只剩黑、灰、白了。

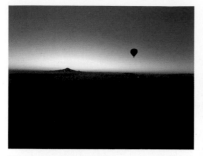

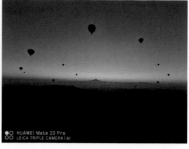

因天空與地面的光線反差大,所以地景及熱氣球容易顯暗,我以遠處的尖山當背景,一顆熱氣球點綴其中,營造出日出前的寧靜氣氛。

2018 年組團到土耳其,在熱氣球的勝地 - 卡帕多奇亞,我們很幸運能搭著熱氣球升空看日出。熱氣球越來越多,剛好在天空形成一個半弧形,也是一種構圖的呈現。

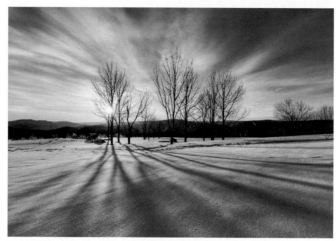

哈爾濱賞雪之旅,日出後,我們看見壯麗的雪景及少見的霧淞,。在光線斜照下的枯木,在乾淨得雪地形成了長長的影子,我一個人趴在細綿的雪地取景,看到這絕美景緻,暖色的陽光,讓人忘卻了現場的寒冷。

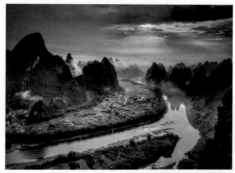

桂林的相公山,是非常知名的灕江風光拍攝景點,雨後的清晨,雲霧繚繞,陽光從雲層微微竄出,一會兒又躲入雲層了。我在拍攝後,透過 APP 調整明暗對比,再調成黑白色系,於是成為一幅別具風格的潑墨畫。

人是最美的風景

記得我聽過一句話：沒人的風景是「照片」，有人的風景是「回憶」。我自己習慣在風景中加入人物，有時要等待許久才有合適的人進入。但有可能這個人的一個動作、一個眼神，都會為這個風景詮釋出不同涵義。

壯麗的風景，因有了人的點綴，不僅讓畫面更有故事，而且讓視覺更聚焦。所以在我在 2014 年舉辦的手機攝影個展，就很直覺為攝影展主題命名為：「人是最美的風景」。

我曾與單眼攝影團到桂林，每天都安排不同日出景點的拍攝行程，這些陽朔山水的壯麗風景，是中國最經典的日出畫面之一。

當天我們凌晨四點多從飯店出發，天還沒亮就開始等待，現場至少架了數十台單眼相機。攝影者隨著天空的色溫變化，喀擦聲此起彼落，我的手機也鎖在小腳架上，當然也很用心按了 40、50 張。

等太陽上升後，大家就開始收相機準備回程了。我經過一個正在拍照的外國人，於是我以他當作前景，用手機拍攝了這張照片。

日後我在粉絲團以這兩張照片詢問大家：喜歡純風景？還是有人的風景？統計下來，這兩張照片大約各有一半擁護者。其實，攝影跟繪畫一樣，都是美感的呈現，都很主觀，沒有絕對，也沒有規則。

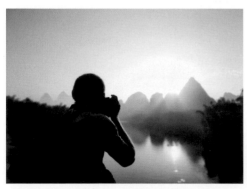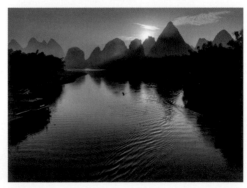

讓人物進入壯麗的風景照中，即使只是簡單的動作，也能發揮畫龍點睛的效果。

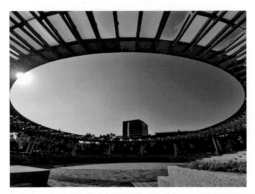

記得有一次刻意路過中科管理局,就是為了拍攝這個環形建築。我拍攝大景時,喜歡畫面中有前景、中景、遠景,當我拍完這種環形建築,總覺得空空的。因為一直等不到合適的人走進來,於是我決定將手機架好,利用藍牙遙控器,自拍了幾張。

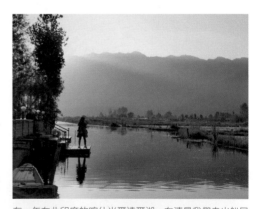

在遼闊的七股頂頭額是台灣極西的一處海岸沙洲,我們幾個好朋友一起去拍攝取景。其中一個朋友有如一個旅人走在畫面中,搭配沙丘上的腳印,彷彿在講述一個旅行者的故事。

有一年在北印度的喀什米爾達爾湖,在清晨我們走出船屋就看見湖光山色,逆光下,成為壯麗又絕美的景緻。旅伴剛好在前方拍攝,為我點綴了美好風光。

巷弄光影的變換

台灣有很多老街，到國外旅行我也喜歡往比較有歷史痕跡的巷弄走，

因為我總是可以在這些地方拍到讓我很喜歡的照片。

這在廈門的一家老餐廳，老磚牆有著獨特的鏤空牆，是我想呈現的重點。於是我邀請路人入鏡，
他的復古帥氣打扮剛好襯托老磚牆，使照片更吸睛。

　　無論是古老斑駁的磚牆，還是新舊融合的建築，以及穿梭老街巷
弄的人們，都是很好的拍攝題材。當拍攝主角是老街，我覺得最重
要的是要帶出老街的歷史感，要把專屬那個年代的氣氛帶出來。這
邊指的不是說要套用泛黃的濾鏡，或是刻意後製在照片中加入雜
訊，重點是「細節」。

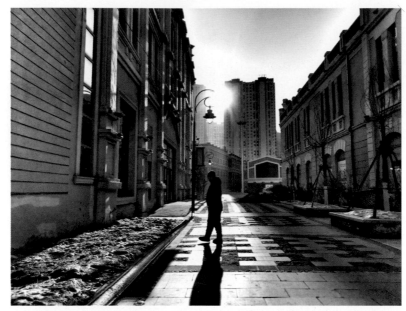

在哈爾濱攝氏零下 20 度的天氣，空氣冷冽，陽光是裝飾用的。我們到老城區走走拍拍，看到一位路人走在街道中，路燈剛好在他頭頂上，我拍了照片，事後將畫面轉成黑白，用光影呈現出歷史感。

我利用兩棟建築之間的陽光，請年輕有個性的旅伴站在其中。長長的影子落在街道上，再等待當地人騎車經過，我把整個城市都變成了攝影棚。

浙江省的烏鎮是台灣人相當喜歡的古蹟景點，入夜時分，人潮慢慢散去，我在斑駁的老牆前，善用路燈微光，照耀出古鎮的歷史痕跡。

老街、廟宇時常可以見到這類窗花設計，可以利用逆光方式拍出明顯的窗花形狀。拍攝地點是高雄三鳳宮。

新富町文化市場有著很特別的馬蹄型建築構造，我讓人物站在中間，開啟超廣角，由下往上拍，拍出建築特色。

在馬祖的坂里大宅是興建於清朝同治年間的古厝，是典型的閩東建築，2009 年經過修復，成為北竿著名景點，我請好友入鏡，希望展現不同的旅遊紀念照。

LESSON 4

霓虹閃爍的都市幻象

夜晚的都市，有別於白天的模樣，當路燈、霓虹燈點亮，

大樓點上絢麗的燈，也絕對值得拿出手機記錄下來。

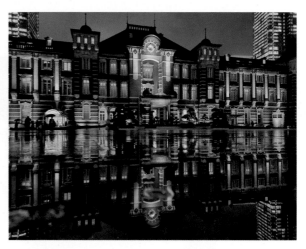

2019 年秋天，我參加旅行社的日本東北之旅，搭乘新幹線抵達東京車站時，還下著微雨，在短短幾秒我拍了幾張照片做對比。左：我站著以我的視角拍攝，拍到一座車站；右：我蹲在地上手機接近地面的積水，拍攝到東京車站的倒影。

　　若想拍出一張好照片，最好是「暗部鮮明有層次，亮部清晰有細節」。

　　以前想用舊款手機拍下都市的夜景，我會認為比白天困難許多，因為夜晚有許多光源的干擾，像是招牌、路燈、車燈，各種光線強度不一，要做到暗部鮮明有層次，亮部清晰有細節，會比較困難。

　　而想拍出光線清晰、畫面不晃動的夜間都市照片，建議將手機放在穩固的地方或是加上腳架再按下快門，這樣可以避免手部晃動而影響成像。

　　但近幾年，各大品牌手機感光度大幅提升，以蘋果 iPhone11 之後的手機來說，夜拍效果提升非常多，還會視現場光源，延長曝光秒數。手機研發更甚者，VIVO 於 X70 開始的手機，與蔡司深度技術合作，鏡片上有 T＊鍍膜，抗眩光、降低鬼影，還能還原真實色彩，都是手機攝影的一大突破。

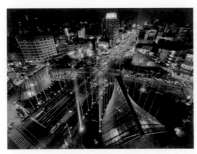
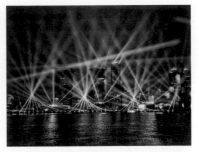

拍出夜晚的霓虹閃爍與閃耀奪目的光束，構圖相當重要。確定好要拍攝的重點，讓手機保持穩定狀態，再按下快門，降低失焦機率。若要凸顯光線，可以對焦後降低亮度（小太陽往下拉）。

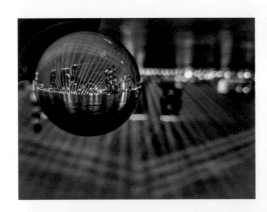
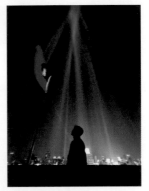

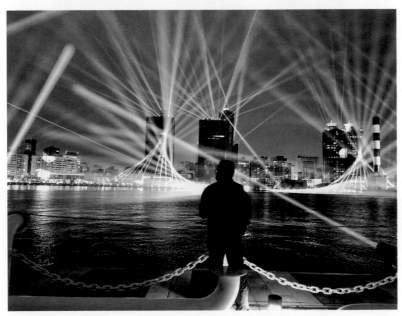

除了典型的跨百光年照片之外，我也運用現場的人物及水晶球，拍攝不同題材的畫面。

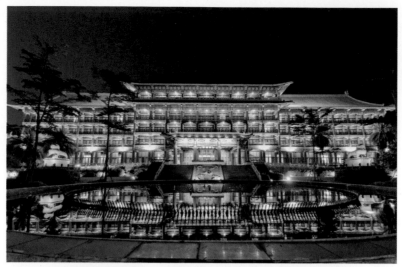

高雄圓山飯店充滿歷史感，在廣場的水池前，我拍攝建築的倒影，更顯飯店的華麗。

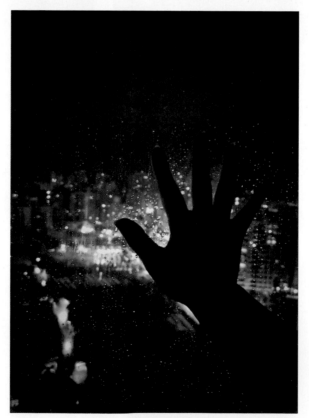

有個雨夜，我坐在窗邊思考如何拍出我眼前的畫面，於是我左手拿著
手機，右手貼近窗戶，對焦在玻璃上，讓水珠及手掌顯明。遠方城市
的建築物燈光失焦，而變成點點燈火，是另一種拍攝影夜景的作法。

08 進階教學：
光軌及煙火怎麼拍？

常常有人問我，想用手機拍出一張好照片，是不是要用專業模式？我回答：我大多是用傻瓜模式，最常用一般拍照模式及人像模式，找好光影、構圖完成再按下拍照鍵。現在手機的原生相機在拍攝過程就會適度後製，例如：HDR、白平衡、夜景模式、人像模式化的景深合成……完全不用設定，就可以快速簡單完成一張好照片。（當然潛移默化的基本功不可少）

但若要拍攝一些長秒數曝光的照片，就需要多一些技巧，最好能懂得一些單眼曝光三要素基本理論，才能理解如何設定數值。

我是個不愛談繁瑣理論的攝影老師，本書的內容希望讓初學者看得懂，也能輕鬆上手，我盡量用簡單易懂的講解。

拍攝光軌必備兩樣物品：

・ND2-400 減光鏡（可選擇手機專用）

・穩定的三腳架

拍攝都市的夜景，絕對少不了光軌的捕捉。所謂的光軌，就是透過長時間曝光，捕捉下光線移動時的軌跡。記得在我學生時代第一次接觸到單眼相機，老師第一次教我們以 B 快門拍攝車軌。雖然失敗很多次，但能拍到一張成功的車軌照，超越人眼所見，真的相當有成就感。

使用手機拍攝光軌，其實並不簡單，會建議至少要有兩樣工具：ND2-400 減光鏡及穩定的三腳架。手機用減光鏡網路很多商店都賣，也不貴；有些人會選擇可調式減光鏡，透過轉動濾鏡，能達至不同的減光程度，相對價格較高。若你有辦法讓手機固定不晃動，那也不需要腳架。

前面提到，拍攝光軌需要長時間曝光，所以當快門時間拉長，例如：3 秒或是 4 秒，這期間光會持續進到鏡頭內。以拍攝車輛的光軌為例，車輛移動經過，車燈的光就會被鏡頭捕捉到，進而產生光軌（或稱車軌）。

有人問我，既然要讓光進到鏡頭裡，為什麼還需要減光鏡？這是因為所有的光都會被手機接收，車燈之所以會產生一條軌跡，是因為有在移動。但如果是靜止不動的路燈，會因為曝光時間拉長，而導致路燈過曝，肉眼看起來會變成一團白色的光圈。有減光鏡的車軌線條也會比較細緻。而之所以要利用腳架，讓光穩定進到手機內，畫面就不會晃動產生模糊。

因每個品牌手機功能不盡相同，即使同品牌，新舊款也會不同，在此分做四種解說。

iOS 系統

iPhone11 之後的手機，夜拍效果提升很多，當相機偵測到低光源環境時，「夜間」模式會自動開啟。當此功能作用時，顯示器頂端的「夜間」模式圖像 會變成黃色。掛上 ND 減光鏡，手機會自動判斷場景昏暗的程度，點一下，拍照鍵上方會出現秒數，你可以滑動調整秒數長短（但手機還是會依光線明暗，幫你預設最長秒數，越暗秒數越長，最長為 30 秒。）

一般來說來講，拍攝車軌需依現場車流多寡及行車速度而設定秒數，4-8 秒應該就可以拍成，當然你也可以適度延長秒數。（我個人喜歡選擇車流少、車速快的地方拍攝）

如果想要有更專業的操作選項，如調整快門時間、ISO、EV 值等等，則只能安裝第三方軟體達成，如 ProCam。

Android 系統

開啟手機的「專業模式」：ISO 選擇最低，曝光時間 S4-6 秒，可視車流及車速、紅綠燈等因素，再適度增加秒數。或是如果手機有內建車軌、光軌等模式的話，也可以直接點選拍攝。例如：VIVO 手機有搭載「車水馬龍」模式，可以用來捕捉車軌。

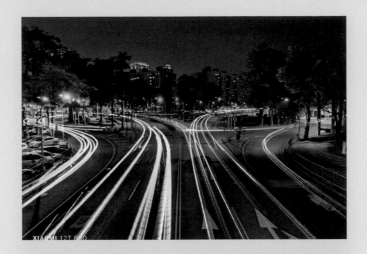

以 VIVO X60pro 時光慢門 - 車水馬龍功能拍攝。

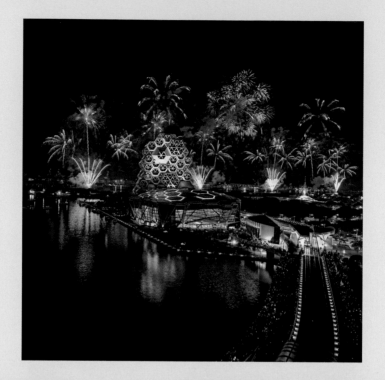

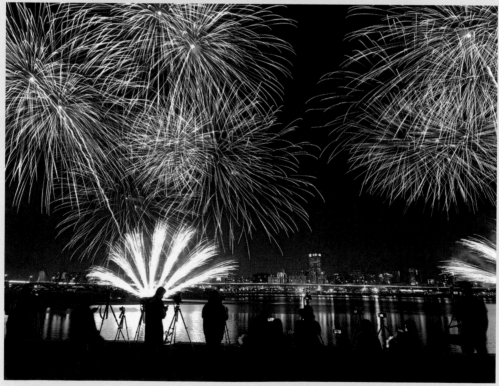

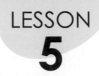

在森林裡深呼吸

在大自然中拍照，無論是樹林、草皮、河川、海邊，最重要的是捕捉光的技巧，
除了宏觀地拍下大景，有時候不妨蹲低身體，靠近花朵、昆蟲等微觀景象，
或許能拍到意想不到的畫面喔！

　　拍攝自然風景時，通常我們會以「泛焦」拍攝，也就是打開相機，
用自動模式或廣角拍攝，讓畫面的風景前後都清楚。但有時我也喜
歡以近距離捕捉大自然的奧妙，例如：花朵、昆蟲……等細微景緻，
這些也是讓照片更有特色的元素之一。

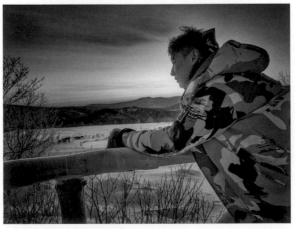

拍攝自然風景時，通常會以「泛焦」拍攝，但有時也可以以近距離捕
捉大自然的奧妙，讓照片更有特色。

我們到克羅埃西亞十六湖國家公園旅遊,一群人走在湖邊小徑,遠遠的我注意到一個帥氣的男生及攝影師,於是我打開手機,迅速用人像模式作拍攝。雖然當時是逆光,但透過手機自動HDR優化了光線,使逆光畫面產生朦朧感,且無損人物清晰度,甚至還創造出髮絲光。

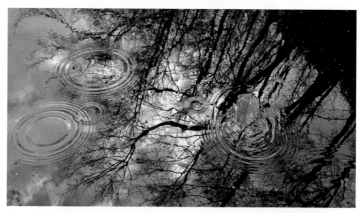

陰雨天時的畫面多半都是灰濛一片,但有時拍攝水面上枯木倒影及落葉、水滴,也能找出屬於自己的獨特畫面。

　　記得有一年跟團到武陵農場,裡面有知名的雪山登山口的小木屋及蓄水池,是攝影人必拍景點。當時是陰雨天,拍出的畫面實在沒什麼美感,於是我逕自走到蓄水池旁,找出屬於自己的獨特畫面。我在想,複製別人拍的畫面並不難,比較難的是,你能否找出自己的風景?所以每到一個景點,我總希望能同中求異。

LESSON
6

粼粼波光的魔幻世界

瀑布傾瀉而下，溪水靜靜的流，海浪一波一波的拍打，
這些畫面你可以用與眾不同的方式記錄下來。

以往需要以單眼相機調整許多數值才能辦到的流水照，現在只要手機
在手，就能辦到。

　　前面的單元我們曾提到長曝光方式拍攝光軌，同樣的手法也可運
用在其他景物上，例如：水流。

　　拍攝流水的絲綢感其實就跟光軌的原理一樣，讓光不斷進入相機
中，以至於運動中的物體會出現殘影。當你拍照畫面只有水流在
動，那麼經過幾秒鐘的長時間曝光，流水就會出現殘影。

依手機不同，拍攝方式也不同，分做下列幾種：

iOS 系統

開啟相機後，點擊畫面上方同心圓圖示，開啟原況照片 Live Photo 功能。原況照片會將按下快門前與按下快門前後幾秒記錄下來，這個功能本來只是讓大家看到會動的照片，但是拍完後我們進到相簿裡，舊款 iPhone 請打開照片，上方有原況照片四字，點一下圖示（或照片往上滑），有一個「長時間曝光」的選項。點下去，你的原況照片（內有 6-10 張照片手機做數位合成）就會變成一張長曝光照片了，瀑布或是流水就會有絲綢的效果。

不過前提是手要拿非常穩，或是用腳架拍攝，才不會導致整個畫面都糊掉。

Android 系統

有些手機內建「流水瀑布」模式（也可能是類似的名稱），點下去拍攝，手機就會自動幫你拍出絲綢感的流水，秒數可自己決定。

可以開啟專業模式，沒有專業模式的話可以去下載 App 使用。同樣地，你也需要準備減光鏡、腳架，秒數 S 設定約 4-6 秒（可視水量及水流速度再做調整），準備好就能拍出最完美的流水照。但拍攝後，還需透過後製軟體做明暗、對比等調整，才會呈現涓絲瀑布的絕美畫面。

本單元介紹的拍攝技巧，不僅可以拍瀑布，，也能拍攝浪花。建議畫面搭配前景，讓畫面更有層次。

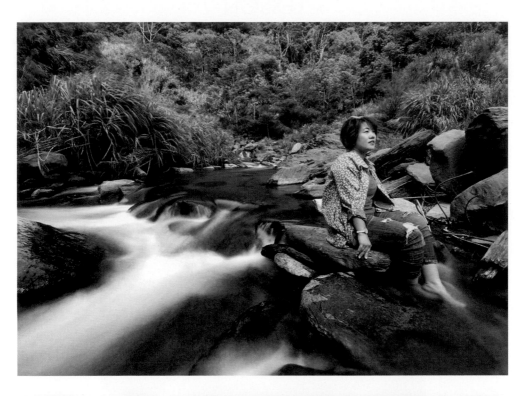

在拍瀑布流水自然風景之外，人物及公仔能幫情境加分。人物要清晰無殘影，需在 3、4 秒完全不能動，是拍這張照片的難度。

LESSON
7

凝結水滴的瞬間

要拍到水滴濺起的畫面其實不難，只要讓手機貼近水面，
並朝逆光方向，以連拍方式拍攝，就能輕鬆捕捉到看起來很厲害的水滴照。

這張是在泡溫泉時，我看見水龍頭滴滴答答，於是拿起手機以低角度連拍而成。

拍攝流水照片，除了可以捕捉絲綢感的情境，也可以拍水花濺起
或水滴凝結的瞬間。有幾個祕訣給大家參考：

❶逆光

❷連拍模式

❸鏡頭接近水面的高度

拍攝水花揚起我會建議朝逆光方向拍，這樣才能拍到水滴的陰
影，也會比較有層次感。記得要讓鏡頭盡量位於水面高度，這樣才
能拍到水滴的立體感，以及水花濺起的瞬間。

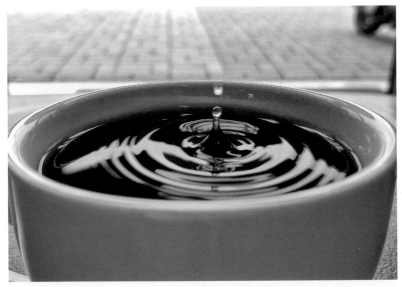

同理，我將咖啡拿到窗邊，用吸管吸取一些咖啡，再慢慢滴入杯中，用另一隻手連拍數次。

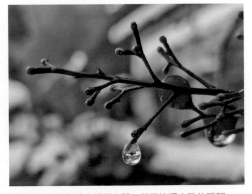

利用腳架將手機固定，再按連拍，選取適合照片。只要背後光線充足，光與影讓水珠變立體，就可拍攝水珠的瞬間。

LESSON
8

震撼銀河與星光通通收進相片裡

去露營看到滿天星星，那種感動真的會永生難忘，而且一定想要立刻記錄下來。

你可能會覺得，想把滿天星斗或銀河拍下來，得仰賴專業的攝影器材。

其實不然，現在手機也能辦到。

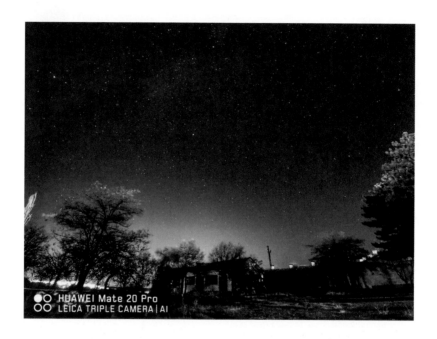

想拍下滿天星，要雲少的好天氣最適合，最好避開滿月前後，因為月亮發出的光芒會蓋過星星，在慢快門之下會導致整片天空都是亮的。

首先我們先來談談拍攝星空的必備條件：

- 雲少的好天氣
- 專業模式（或星空模式）
- 腳架

想拍下滿天星，雲少的好天氣是最適合的。還得避開滿月前後，因為月亮的光線太亮會讓星光顯得不明顯。

以下分兩種拍攝方式：

iOS 系統

在較暗的環境，當相機偵測到低光源環境時，「夜間」模式會自動開啟。當此功能作用時，顯示器頂端的「夜間」模式圖像 自動顯示，且會變成黃色。

點一下小圈圈，拍照鍵上方會出現秒數，你可以滑動調整秒數長短（但手機還是會依光線明暗，幫你預設最長秒數，越暗秒數越長，最長為 30 秒。）

Android 系統

開啟手機的「專業模式」：

ISO 選擇 1600 左右，曝光時間 25-30 秒，可視附近環境光源等因素，再適度增減秒數。（秒數太長，星星可能因地球自轉，星星會有拖曳的小小光軌）

部分機型手機已經有內建星空模式或星軌模式，點選該功能後，按下拍照鍵可以開始拍，無需額外設定。

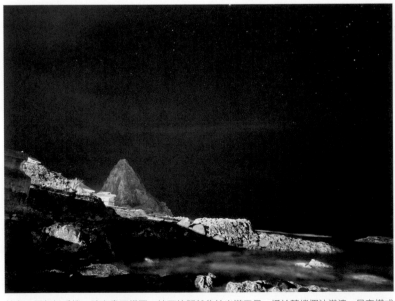

其實只要架好手機、確定畫面構圖、按下快門就能拍出滿天星。攝於蘭嶼椰油港澳，星空模式拍攝，快門 16 秒。

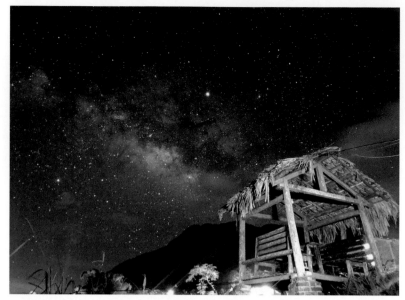

這張照片很令人震撼，銀河非常清楚，好像伸手就摸得到。右方的茅草屋我們用強力手電筒補燈光而變得明亮。ISO1600、快門 S30 秒。

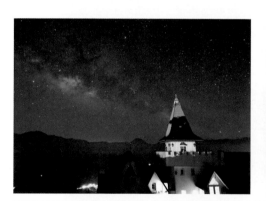

於南投清境地區拍攝，ISO1600、快門 30 秒。建築物及人物以強力手電筒補光。

09 進階教學：星軌

你有看過星星移動的軌跡嗎？在攝影中我們稱之為星軌。因為地球自轉，相機長時間曝光捕捉到的星星移動的軌跡，一圈又一圈長長的弧線非常美。

以前星軌只有單眼才能拍攝，拍攝的技巧也有點麻煩。但現在手機藉由影像合成的技術，就可以從螢幕看到星軌慢慢變長。

拍攝星軌我們同樣需要位在一個比較沒有光害的地方，天空最好是萬里無雲的好天氣，若有月亮也是可以拍攝，地景會被月光照亮，效果會更好。

據我所知，目前的手機品牌例如：VIVO、華為、小米、ASUS……，在旗艦機會內建「星軌模式」，並非每一支手機都有，可在相機拍攝功能列裡找一下是否有此功能。

以下是 Android 系統拍攝星軌的步驟：

❶架好穩定的腳架，對準要拍的方位

❷設定 ISO 與快門速度，按下快門

與拍攝滿天星斗不太一樣的是，因為我們要捕捉星星移動軌跡，所以曝光時間要拉長，我會建議至少 30 分鐘起跳。我最長拍過 1 小時。因時間長，最好拍照前就插著行動電源，避免中途沒電。

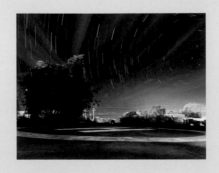

上圖：在光害較少的小琉球，我們到島上的制高點：直昇機停機棚拍攝，雖然還是有一些建築物的光害，但影響不大。（拍攝時間 30 分鐘）

下圖：我們到北越沙壩，住在幾乎沒有光害的梯田民宿，我只帶一隻小腳架，在房間外的陽台，插好行動電源開始拍攝，下方的光線是馬路。（拍攝時間 60 分鐘）

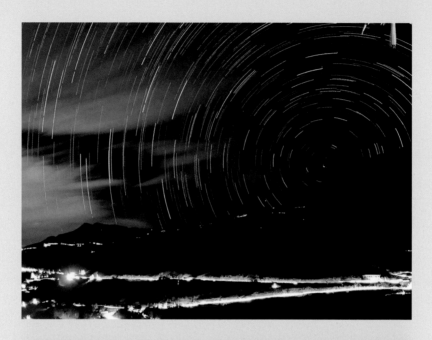

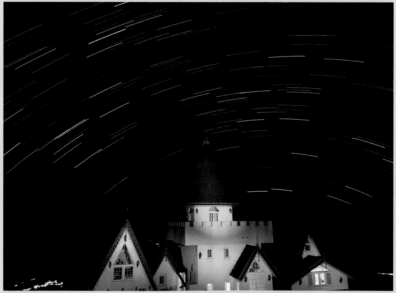

於南投清境地區拍攝，建築物以強力手電筒補燈光。（拍攝時間 30 分鐘）

窗外飛逝景物也是最美風景

我經常南來北往，時常搭乘高鐵、火車、捷運，
在前往目的地的漫漫過程，無論是在月台候車或是在車站內，就是最好的拍攝時機。

這張照片是我在台北捷運文湖線上拍的，從車窗向外看出去，延伸的軌道，以及隔音牆，各種
線條的交會，立刻吸引我的目光。

　　我很喜歡在車上捕捉窗外的風景，或留下人們的影像。在車上拍
照，我覺得沒有什麼祕訣，但是最重要的是不要影響到別人。而列
車上最好拍的就是窗外飛逝的照片，以及善用列車本身的窗戶構築
框景。

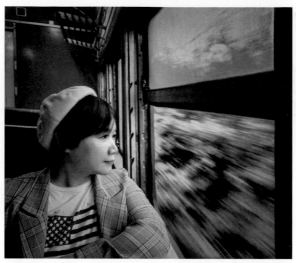

這張我是自拍的喔，右手拿著自拍棒，看著窗外，再按下藍牙遙控器。
利用列車快速行駛產生的速度感，將窗外飛逝的景色捕捉下來，若是
一個人的旅行，也可以自己記錄眼前的風景。

2020 年 10 月我們到台東旅遊，在台東火車站我們搭平快車前往金崙。我們搭上復古的「藍皮
解憂號列車」，舊型火車的車窗大多採方形設計，還可以開窗，剛好可以作為框景。

從 2014 年開始授課，高鐵是我最常搭乘的交通工具。台中高鐵有大面玻璃，我喜歡在這裡利用逆光拍攝人們匆忙往返的畫面。後製將畫面轉成黑白，讓線條更簡潔俐落。

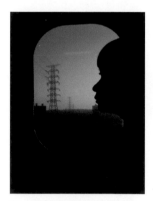

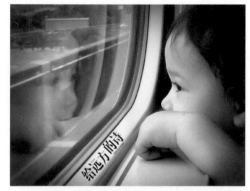

有一天從台北講課搭高鐵回程，窗外的夕陽很精采。於是我到走道自拍，利用車窗當框景，把自己的側面剪影，加進風景中。

搭乘高鐵時，偶爾會看到可愛的小朋友，他們就變成我拍攝的題材。這個可愛的小女孩，趴在車窗看風景，我趕緊打開手機拍攝她與車窗的倒影。拍攝活潑好動的小朋友，的確有點難度，與其讓他看鏡頭比 YA，不如拍攝他們最自然純真的一面。

LESSON
10

街拍城市的人事物

我偶爾會坐在路邊，靜靜地觀察來往的路人。

有時候會看到讓你很感興趣的人，

剛好與周遭景物形成連結，這時我就會趕緊拿出手機拍下來。

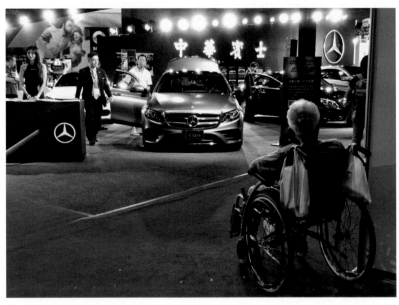

有一次跟朋友參觀車展，當我經過這位老先生身旁，我馬上倒退到他身後，迅速拍了這張照片。
畫面中有兩種代步工具，我用後製 APP 抽色，讓這個畫面形成兩個世界的強烈對比。

　　我一直期許自己，不要只拍照，而是要用照片講故事。而街頭攝影，就是一個非常好的自我訓練。因為要隨時觀察、注意光影、構圖、人物的表現，在每一個路過的人或不經意的角落，不透過事先的安排，拿起手機、按下快門，讓流動的人事物訴說故事。

　　就如同街頭攝影師 Elliot Erwitt 所說：「攝影是觀察的藝術。」

　　人會走動，光影會移動，所以街拍首先要具備的就「耐心」。選定好喜歡的角度與背景，接著要等待適當的人物走進你的觀景窗內，若剛好光線良好，那就完美了。

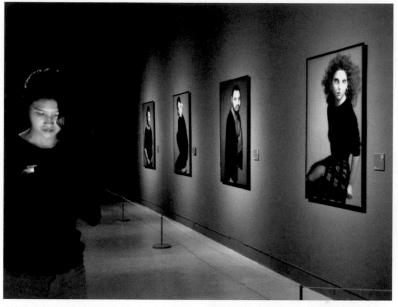

我在台北美術館觀察這個女生很久了，儘管牆上掛著一張張知名畫家的大作，她卻無視，一直低頭滑手機。這個靜止畫面有 5 分鐘，手機產生的亮光，剛好打亮她的臉部。而牆上畫中的人，彷彿就像盯著她看一樣。

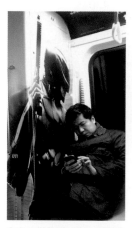

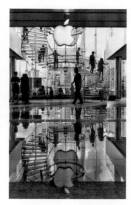

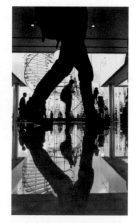

在台北搭捷運拍攝不是很容易，因為通常人擠人，很難有單純的畫面。這天下班人潮已過，對面有一幅星際戰警的廣告，剛好這個男人滑著手機，頭靠著牆，彷彿依偎在機器戰警的懷裡。

我們到銅鑼灣希慎廣場的 Apple Store。這裡也是地鐵站的出入口，人潮非常多，磁磚會反射，於是我拿著手機蹲在地板，以旋轉梯當背景，拍攝店裡的人潮。

行人來來往往，我連續拍攝。剛好一個行人走到我畫面前，搭配站在遠處的人，形成三角構圖，相當特別。

　　有一次我到台南奇美博物館參觀，我沉浸在這些歐洲古典畫作中。我最喜歡的是人物肖像，對於畫家能用畫筆，生動捕捉到主角的眼神及表情，非常感動。而我用手機拍照的理念是「以手機寫詩、用相機作畫」，未來有機會能像這些名畫一樣，拍出我的代表作，而流傳千古嗎？

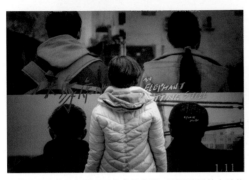

上檔電影宣傳海報是四個主角的背影。剛好路過的女孩停留看著這畫面，我捕捉下這瞬間。

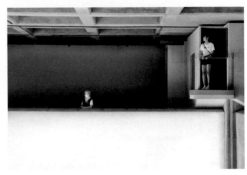

2020 年 8 月我到台北美術館觀賞知名街拍攝影師布列松的攝影展。結束後走出展場，看到上面有一扇小門，可以讓遊客上去。於是形成這一上一下，一老一少的畫面。

剛好一個人經過，我迅速按下快門。後來我回看這張照片，發現光與影無意間形成了強烈對比。雖然婦人已經有點年紀，可是影子的輪廓看起來很年輕。

這是很特別的一張照片，並無合成。在新竹合興車站，我隔著車窗看到一位新娘在外面拍攝婚紗，玻璃上印著透明的文案：「愛情像閃燃，瞬間吞噬我的理智」我移動腳步，讓文字布滿她半張臉。

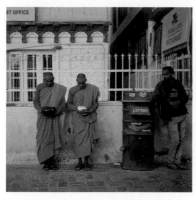

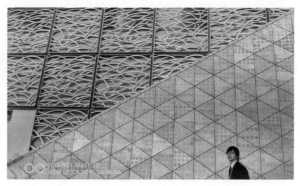

印度列城兩個穿著橘色出家服的年輕人，在路邊低頭唸經托缽，而一旁年輕人則一直盯著他們，彷彿身處兩個世界。

我獨自一個人到日本京都旅遊，在美術館看到這面金色的電梯牆，剛好與後面牆面的色彩及材質有很大的不同，形成對角線。一個上班族走過來，目光瞬間與我交會。

　　我拍的照片，不一定運用很多技巧或是攝影理論，但總希望是有溫度、有情感。有天帶著學生在高雄凹仔底公園外拍，回程在路上準備過馬路，看到這個讓我眼睛一亮的畫面：在斜射的陽光下，一個人帶著他的寵物過馬路，情境好溫暖。

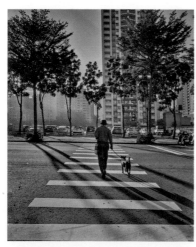

橫條的斑馬線與居中的人物，形成一種巧妙的平衡，我馬上拿起手機拍了幾張。隨時養成用眼睛構圖的習慣，就能捕捉感動的一刻。

街拍最重要的是故事，畫面中的人物能否帶給觀者心靈上的共鳴或是衝擊。當然可以把學到的構圖、角度、光線等等運用得非常恰當，但是缺少有靈魂的人物，街拍就沒意義了。

Chapter 5

邊玩邊拍
動物篇

LESSON
1

動來動去的動物這樣拍

帶毛小孩出去玩，或是到動物園看到可愛的動物，真的會忍不住多按幾下快門。

但是動物超喜歡動來動去，到底要怎樣才能捕捉到最萌的那一瞬間呢？

其實，拍動物就跟拍小孩一樣，都是不受控制而且容易動來動去，我的最佳兩種對策就是吸引牠們的注意力並且使用連拍。

我拍攝動物時，不光只會注意動作，還會特別留意牠們的眼神，因為光是一個眼神，就可以展現照片的情緒及故事。

想要吸引動物的注意力，適當的發出一點聲音，或是在手機鏡頭上方揮動手指，都能讓動物注意到你。趁動物看向你時，就可以趕快按下連拍快門，就算他立刻轉頭也不用擔心。

拍攝動物是需要花點時間觀察的，最好能多拍一些照片，再從中挑選，因為你不知道牠下一步要做什麼。看到有很多動物可以拍時，像是動物園，或是廣場的鴿子，建議可以先構好圖，等待動物經過。我常說，拍攝動物需要的不是高超技巧，而是耐心。

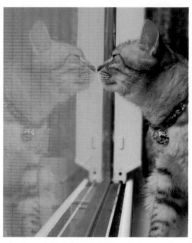

我觀察這隻貓很久，拿著手機對準牠，並看準時機，按下快門。右圖為貓咪好奇地碰觸玻璃，我也趁機會將手機靠近窗戶，拍攝反射照。特別要說的是，光線良好的情況下，貓咪身上的毛髮細節會特別清楚喔！

拍攝動物可以盡可能從不同角度拍攝，如左圖的正面拍攝或是右圖從寵物背後取鏡，都可以拍出動物的不同可愛樣貌。

很多人夏天到馬祖拍藍眼淚，其實，在芹壁附近有一個島：大坵，搭乘快艇過去，就可以看到在山海之間穿梭的野生梅花鹿。很少能拍到以海為背景的梅花鹿，這也是馬祖的特有景點吧？

我以蜿蜒的山路當作背景，利用延伸的曲線，蹲低身體，讓手機鏡頭盡可能與鹿平行，除了捕捉鹿的可愛模樣，也拍出背景延伸感。

好友養了一隻溫馴的貓咪，總是優雅地在房子裡走來走去。這天，牠走到窗邊突然坐了下來，我的手機接近窗戶，對焦在貓身上，比了一下窗戶，牠的臉居然也跟著看過去，我也趕緊按下快門捕捉這一刻！

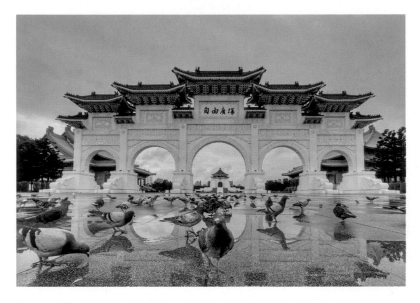

這是以一般拍照模式拍攝，我用抽色，只將最前面盯著我看的鴿子保留原色，刻意凸顯主角。
同樣手機角度也要盡可能與鴿子平視，才能同時拍出背景的雄偉，以及水面到影。

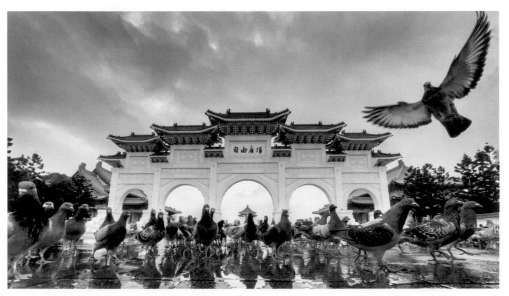

我用超廣角廣角模式連拍自由廣場前鴿子的姿態，所有的鴿子都在地面，只有一隻展翅飛翔，形成對比。

LESSON
2

光線也是拍攝毛小孩的細節技巧

對於有皮毛的動物，我很喜歡將他們皮毛的光澤感表現出來，
像是狗、馬、貓等動物，而要拍出光澤感的首要條件就是：光。

人像模式同樣也可以用來拍攝毛小孩，但同樣地，面對比我們矮小的牠們，拍攝時試著蹲下與牠們的眼神高度一致，可以捕捉到比例正確且可愛的神韻。

很多人待寵物如同小孩或家人，日常也會做紀錄，建議你也可以利用人像模式拍攝主體清晰、背景虛化的照片。

拍攝寵物可以移動及發出聲音，寵物眼神就會追著跑。背景可以特別選擇，讓虛化的背景也有延伸感。

此外，建議大家在順光的環境，或是讓光側著照射動物，這樣可以呈現出毛髮的陰影，讓層次更豐富。

這兩張的狗狗與貓咪，毛髮是不是根根分明又有光澤？訣竅很簡單，只要順光拍，就能輕鬆拍出來。

在台南國華街的鞋店，我看到這隻看門的黃金獵犬，相當溫馴地在門口招攬客人，右邊是鞋櫃的燈光，溫和地打在牠身上，毛髮顯得柔順又有層次。

LESSON
3

拍出細節就是拍出動物的靈魂

前面提到動物的毛髮，這裡我想要更強調動物的細節。

何謂細節？包含眼珠、鬍鬚、紋路等等。

戶外拍攝動物或昆蟲的細節時，光線充足搭配上微距模式或微距鏡，其實拍出細節並不難，而微距鏡也能虛化背景，將影像焦點鎖定在想拍攝的部分。

　　拍攝動物細節時除了手機內建的微距模式，我也會使用微距鏡。一般來說，微距鏡因對焦清楚的範圍很小，所以前景、背景都會模糊。以右圖來說，我在正中午光線充足的時刻拍的。因光線強，快門很快，所以蜜蜂身上的毛以及紋路，甚至連揮動的翅膀都清晰可見。

手機外掛的微距鏡，每一個品牌不盡相同，清晰度也不同。

一般來說，智慧型手機「最近對焦距離」約 2-8 公分（不包含有微距拍攝功能的手機）。每一支手機焦段都不太一樣，建議多多練習，才能抓到自己手機的最近對焦距離。記得一定要點擊拍攝主體的位置對焦，如發現還是畫面還是模糊的，就表示沒對到焦喔！

考量到微距鏡只有定焦功能，我必須抓準時機，按下連拍，才有機會捕捉到蜜蜂停留在半空中的一刻。再次說明拍攝會動的動物只有一個訣竅：耐心。

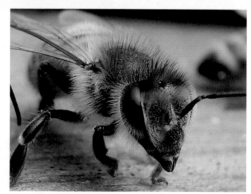

動物或是昆蟲會亂動亂飛，建議可預先對焦，再等待昆蟲進入焦點中。

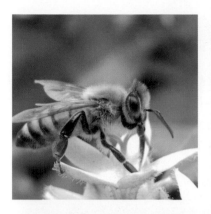

無論使用微距鏡或是用手機內建
的微距模式拍攝，都要注意與被
拍攝主角間的距離，以免一不小
心就錯失了拍攝好時機。

LESSON
4

動物也能拍情境沙龍照

每一隻動物都有牠的脾氣與個性，
我覺得把牠們獨有的性格、特色捕捉下來，是最重要的。

動物們有別於人體有樣貌，體態特色鮮明且活動地點各不相同。透過捕捉或飛或跑的模樣，總能捕捉到有別於人像照的驚豔照片。

我很喜歡替動物拍「沙龍照」，把牠們當人看，在適當的環境下，
讓牠們與環境產生連結，並使照片充滿故事性。

在蘭嶼的海邊，夕陽下幾隻鳥與一隻山羊同框。我之所以透過剪影的方式呈現這張照片，一來是距離遠，放大畫面拍不出細節；二來是這兩種動物的剪影輪廓可以很清楚辨別，無須拍出清晰的模樣。

新北市猴硐貓村是很多愛貓人朝聖的地方，有一次我經過一個看似水管的孔洞，一隻貓正緩緩從圍牆走過來，於是我拍下這隻貓，像極了 007 的電影海報。

在湖畔一隻定著不動的鵝，我靠近牠後再做移動，想用牠擋住湖水反射的太陽，剛好讓牠的頭部出現光暈。

LESSON
5

表現出人類與動物的互動生命力

我覺得當動物與小孩聚在一起，就是全天下最可愛的畫面，

所以我很喜歡拍小朋友跟狗、貓、任何動物玩耍的畫面。

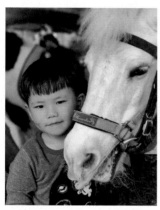 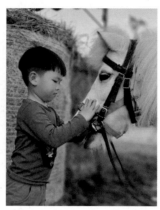 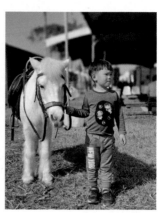

請小孩與迷你馬配合拍攝，因為兩者高度都不高，所以我蹲下來配合他們的身高拍攝，才能捕捉他們比例正確的影像。
這三張照片都是開啟人像模式，利用近距離、中距離、遠距離拍攝不同的畫面。

　　小動物與小孩雖然很可愛，但同時也是最不受控的兩種生物，要他們安分地看向鏡頭根本是不可能的任務。所以我拍小孩與動物時，有時會以連拍模式拍攝，同時有一個要點——光線充足。

　　為什麼一定要在光線充足的地方拍小孩與動物呢？因為他們不聽使喚，容易動來動去。光線不足的話，手機快門速度會稍微變慢，就會容易拍出殘影。所以你很少會看到攝影師在夜晚光線不足的地方拍會動的東西。

　　另外，動物與孩子天真自然的互動是最值得捕捉的瞬間，我都會不斷的鼓勵小朋友，然後一邊按快門。

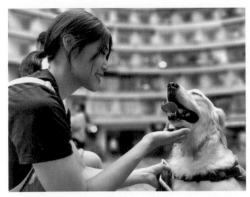

我在高雄果貿社區拍攝時，遇到可愛的黃金獵犬，於是過去請主人與狗狗親密互動。我利用人像模式，凸顯主人與狗，同時避掉背景閒雜人等。

我趁女孩與駿馬互動時，趕緊捕捉下這一刻，再利用修圖軟體，搭配有空氣感的濾鏡，創造出唯美的氛圍。（關於濾鏡的運用，請見第六章）

在高雄港的夕陽下，我請鸚鵡主人配合拍攝，運用連拍，拍下牠飛在半空中的剪影。逆光的效果，讓展翅的鸚鵡顯得更加雄偉。

Chapter 6 |

色彩決定照片的靈魂

LESSON
1

不同色溫帶出的不同情境

我常跟學生分享:「色彩,也是攝影的一環。」

而且色彩會影響照片的情境與張力。

這是一門很深的學問,但我可以用最簡單方式讓你理解。

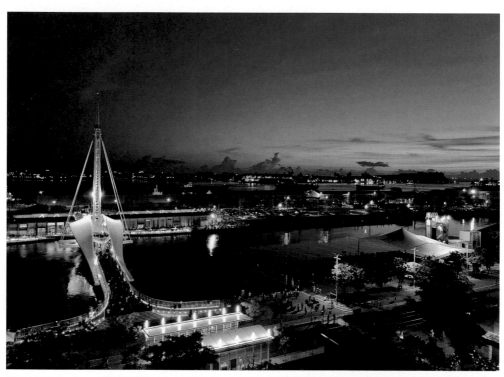

我登上飯店 Sky Bar,拍攝霞光暮色中的大港橋夜景。利用手機內建夜景模式拍攝,暗部鮮明有層次,亮部清晰有細節,最後只簡單微調對比而已。

　　美學大師蔣勳有一段演講:我們的視網膜可以分辨兩千種色彩,我們的嗅覺可以有一萬種嗅覺,如果不能分辨,是因為我們太草率。美不應該止是一種知識,它應該是你身體裡面很多很多的感覺,能夠把它重新找回來。

　　同樣道理,用在攝影上,我簡單稱為:**打開攝影眼**。

前置做得好，後製沒煩惱

所謂「好」，就是前面提到的，當你拍照時，善用光源、觀察主體及配角的構成，人的眼神、比例也正確，構圖如何呈現、色彩搭配……等，基本上就已經擁有一張 80 分的照片，而修圖可以再幫你的照片加分。

但假如按下快門時，沒有考慮這些因素，照片的基本分可能連 60 分都不到，就算有強大的修圖技巧，也無法讓照片加太多分。

我常開玩笑：「幫女生拍照，美肌現在已經是基本禮貌。」現在靠一支手機或 APP 就可以美肌、修容、瘦臉、瘦身，還可以修出時尚大片。而拍攝風景照，也可以透過各類修圖可以加強明暗對比、飽和度……讓照片呈現的細節更多，畫面更立體，甚至可以做各種合成。

但這都要建立在一個大前提下：**做好前置工作。**

 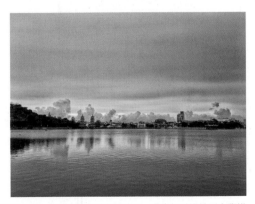

某天黃昏，我帶著手機到高雄左營蓮池潭拍攝，結果，這天雲層太厚，拍不到豔紅的黃昏大景。我拿起手機轉到專業模式，用 RAW 檔拍到這淡雅的黃昏。再利用修圖 APP-Snapseed 調整明暗對比及色調，呈現了粉紫色的通透感。原圖（左）修圖後（右）

調色溫，這樣做

市面上手機有 Android 跟 iOS 之分，所以我習慣使用的第三方軟體 Snapseed 示範給大家看。如果你有其他慣用的修圖 APP，原理都差不多，可以選擇適合自己的。

假設要讓某一張餐廳內昏黃的照片變得不要那麼黃，可以這樣做：

①提高照片的亮度，但要小心避免過曝。

②如果有強烈光源，可降低高亮度；如沒有，則可以稍微拉高高亮度。

③找到色溫，將色溫數值調成負數，利用一些藍色調，來平衡過多的黃光。

色調偏好沒有對或錯，但如果你希望盡可能忠於實際情景，還原真實色彩，就需要透過調色、調光等步驟修飾照片。

相反地，如果想讓一張黃昏夕陽照更加昏黃，可以怎麼做？

①提高氛圍（高反差）。

②降低高亮度。

③提高色溫數值。

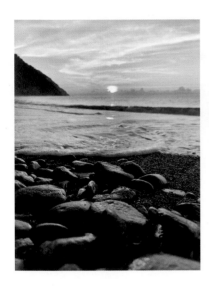

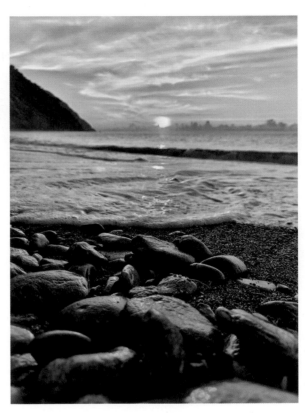

黃昏通常追求昏黃的感覺，但當然如果你希望黃昏不要太黃，就可以多加入一點藍色調，也就是降低色溫數值。

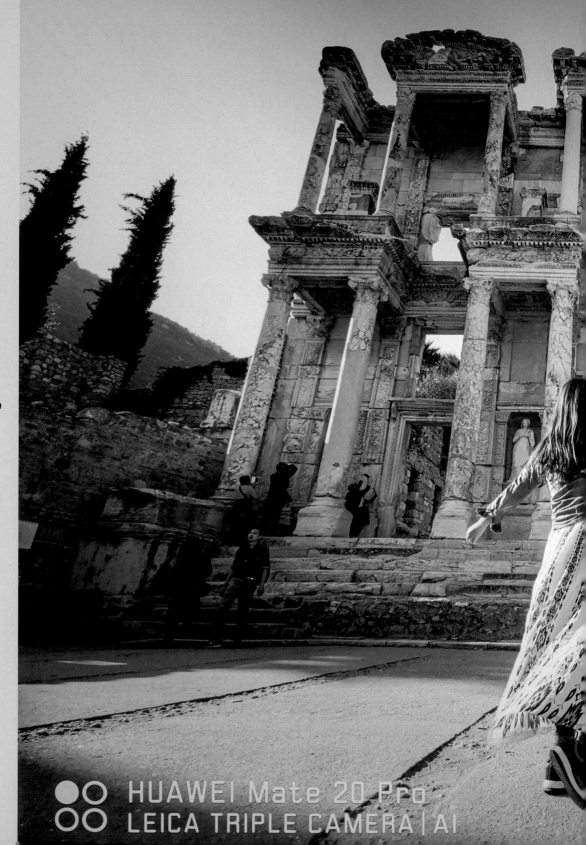

●● HUAWEI Mate 20 Pro
○○ LEICA TRIPLE CAMERA | AI

LESSON
2

小路愛用的修圖 APP

對我而言，修圖步驟很簡單，也不喜歡把照片修得太誇張，

而是盡量還原真實色彩，頂多套個濾鏡，營造不同氣氛。

相信大家都喜歡替照片套濾鏡，可以說是最快速替照片增添氣氛的工具。但很多人以為修圖就是套上濾鏡就好，其實不然。

比起套濾鏡，更重要的是照片原圖本身的品質，明暗對比、飽和度有沒有趨於真實，這些都確認好、調整好，再來套濾鏡才能發揮照片的特色。但要特別注意一點，有些濾鏡會特別強化對比或是飽和度，套完後則要再回過頭調整細部設定。記得，濾鏡強度是可以調整的，如果不希望照片太失真，可以降低濾鏡的強度。

有人問我是不是用過很多種修圖軟體，但其實我常用的修圖軟體其實也就那兩三種，而且大多數情況下，多半靠一種修圖軟體就可以完工。最常用的 APP 有兩個：

Snapseed

功能非常齊全，可以針對照片的各個細節微調，包含明暗、對比、飽和度、垂直水平等等，且使用直覺，是每個人都可以快速上手的 APP。

潮自拍 SelfieCity

雖然潮自拍 SelfieCity（以下稱為潮自拍）名為自拍，但我很少利用這款 APP 自拍，我把它當作「美化人像」的工具。它可以瘦臉，也可以適當美化皮膚，重點是內建了許多不同氣氛的濾鏡，可以大大美化我的創作。

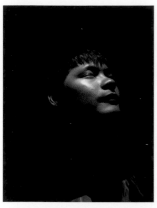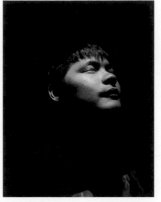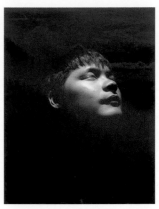

我請好友配合一盞投射燈光線,再調整好他臉部的角度。原圖的臉部因黃色投射燈,顯得昏暗。我將照片轉為黑白,再調整明暗對比。最後以 APP「潮自拍」套濾鏡,選擇夢幻格林 - 迷霧森林。

這張是在上課時幫助教拍的,原圖我很喜歡,進到「潮自拍」想嘗試不同的風格,點了許多不同濾鏡,最後我選了 - 天生玩家 - 熒河。

我個人很喜歡潮自拍的台灣旅圖 - 國境之南,這款濾鏡可以替照片增加空氣感,看起來質感變得清透,也會讓臉部變亮。

我的修圖 SOP

　　如果我說自己很多張照片都沒有修過，應該很多人都不會相信。但其實現在手機的功能強大，而且還會自動美化，所以很多時候拍完，其實就已經夠好看，根本不需要再調整。

　　那麼什麼情況下我會修圖？一來是拍攝當下環境光不夠理想，再來是我想強化我想要的效果或增添氣氛。以下是我的修圖流程：

①調整明暗、對比、高亮與陰影。

②調整銳利度。

③視情況增加暗角。

④視情況套濾鏡。

　　要特別說明的是銳利度，每一支手機拍出來的照片銳利度都不太一樣，如果我想增加細節，就會用 APP 微調。如此一來，上傳到網路、FB、IG 畫質會顯得較精細、清晰。

　　另外是暗角，在相片四個角加上陰影，可以讓視線更集中，並帶出復古感。但我要強調一點，並非所有照片都適合這樣做，如果暗角過重，反而會顯得不自然。

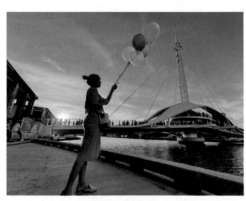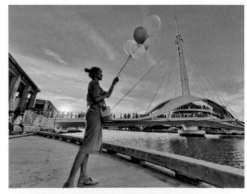

如果拍攝當下的環境光不夠理想，我便會使用濾鏡來增添想要呈現的氣氛。這張照片我降低陰影，調高亮度，再拉高色溫，讓整體氣氛更符合黃昏。

左圖是原圖，可以看得出來水珠並不是很清楚。在調高銳利度後，水珠顆顆分明，更顯得照片有層次。

手機也可以合成照片，以下是我利用 Snapseed 將月亮與台北市街景合成。步驟如下：

① 先以手機拍攝月亮。本圖利用華為 P30 Pro 50 倍變焦拍攝。

② 在東區巷弄中拍攝以遠方大樓為主的街景。

③ Snapseed- 工具 - 影像微調（明暗對比調整）。

④ 修復（將月亮修掉）。

⑤ 重複曝光（將月亮照片縮小，合成到街景）。

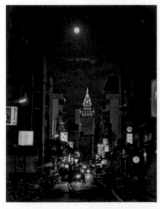
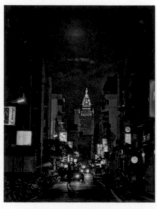
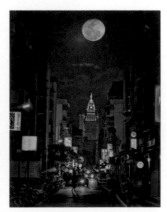

現在一些手機強調有 5 倍或 10 倍光學變焦，可以在拍攝後再透過數位變焦將畫面放大到 50、60 倍甚至 100 倍，結合 AI 合成技術，呈現一般手機難以拍到的大月亮。

　　大家都很好奇地抽色，其實很簡單。我用 APP-Snapseed 做抽色處理，步驟是：

①以 Snapseed- 工具 - 筆刷 - 飽和度 - 選擇「-100」（負 100 刷過的地方即為黑白）

②放大畫面，精修欲保留色彩的部分。

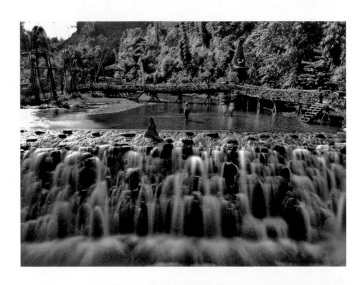

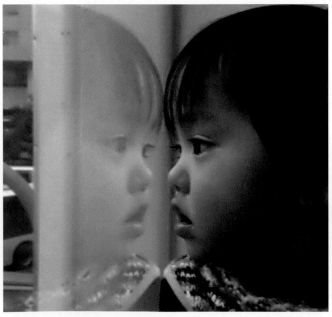

這兩張同樣我用 APP-Snapseed 做去色處理，去除環境的色彩，用以凸顯主角。

剖析日系清爽色彩因子

之所以把日系感照片特別單獨一個篇幅，是因為有太多人問我怎麼修，而且台灣很流行日系感的風格，所以就特別規劃這個單元來跟大家分享。

大家看日本味道十足的照片，有觀察到當中有哪些要素嗎？如果單看白天的照片，有這幾個元素：

・白淨、明亮　　・低對比度　　・低飽和度

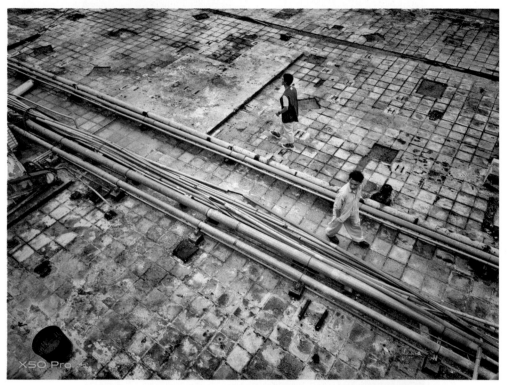

日系照片看起來亮度都略提高，而且畫面很乾淨，就算是在背景很複雜的地方，也能拍出讓人不覺得雜亂的感覺。

　　所謂的明亮感，是指對比度較低，陰影也比較少的呈現。當對比度降低，畫面會顯得比較「平」，當層次感減少，自然就不會覺得畫面很凌亂。

所以我調整日系照片，最大的重點就是要把對比度降低一點，曝光值拉高，還有其他小撇步：

①曝光值提升

②對比度降低

③高亮度降低、陰影減少

④飽和度降低

⑤色調可加入淡藍色或是綠色

　　當然還有最快速的方式，就是直接用選一個你喜歡的 APP，裡面有各式經典色調的濾鏡，只要直接套圖，再適度微調就可以。

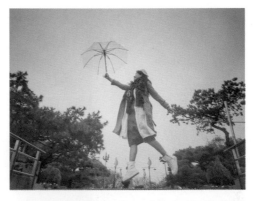

這張照片利用 APP-Snapseed 後製調整，步驟如下：1. 工具-HDR 圖像（一次調整明暗對比）；2.復古 - 油漆桶圖示 - 選擇 4，再上下滑動螢幕，適度微調。

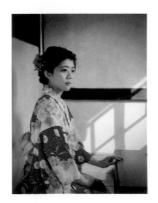

我想呈現日本舊式的風格，所以特別運用濾鏡，營造舊時代的氣氛。利用「潮自拍」後製調整，步驟如下：1. 選擇照片；2. 選擇濾鏡英倫情人 - 調整濾鏡強度。

逆光的人像照，若沒後製就會顯得晦暗，須適度調整，即可讓人物變得清晰，有時我會利用APP-潮自拍後製調整，步驟如下：1.選擇照片；2.選擇濾鏡台灣旅途-小清新-調整濾鏡強度。

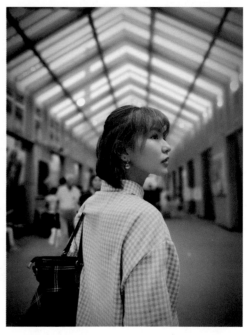

清新的女孩、乾淨的打扮，很適合日式的色調，套上濾鏡即可讓人物變得清晰，APP-潮自拍後製調整，步驟如下：1.選擇照片；2.選擇濾鏡台灣旅途-國境之南-調整濾鏡強度。

如何調出濃郁的強烈色彩

要讓照片變得帶有強烈的氣氛，關鍵在對比度。

但此時也會導致細節消失。

所以我建議可以稍微降低陰影，再來調整對比，以盡可能保留暗部細節。

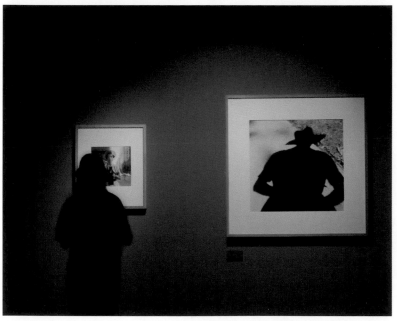

「V.M. 薇薇安・邁爾攝影展」，展場風格是以磚紅色牆面為主，在她的影子自拍照旁，我看見一位參觀者的剪影，剛好跟她的作品呼應，在紅色牆面光影，顯現出色彩濃烈的對比。

　　有人喜歡日系那種淡淡的清新感，但也有些人就喜歡照片就是要濃烈一點，色彩鮮豔、細節突出。針對這樣的照片，也有一套調整撇步。

①陰影減少

②對比提升

③自然飽和度提升

④色溫適當調整

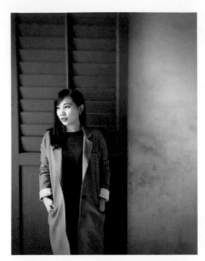

很多建築會刷上對比的油漆，畫面就會很跳。記得服裝的顏色也要一起搭配，例如：咖啡色的
外套在綠色大門就會很突出；若站在黃色牆面，因同色系，反而沒這麼突出。

這張照片再次呼應我們最一開始說的：構思拍照的重點。如果重點是要呈現背景的斑斕，應該
要點擊對焦在背景上，讓人成為剪影。

要讓照片變得帶有強烈的氣氛，關鍵在對比度。對比度一提高，畫面就會相對「濃厚」，但對比度提升的同時，也會導致陰影細節消失。所以我建議可以稍微降低陰影，再來調整對比，盡可能保留暗部細節。同時也要注意，不要把對比拉太高，會很不自然。

如果希望色彩濃烈，可以從飽和度進行調整。但是要特別提醒大家，調整飽和度要小心。因為一旦不注意，畫面就可能會變得「過度鮮豔」而不自然。

此外，比起調整飽和度，我也會比較建議先試試看調整自然飽和度。因為自然飽和度調整幅度比較好控制，不會一下子就讓照片變得過於鮮豔。善用不同色溫替照片增加不同氣氛，可以讓照片更加吸引人。

我將氣泡水倒入玻璃杯中，後面放著繽紛色彩的 iPad。手機對焦在氣泡，於是就變成這個畫面。

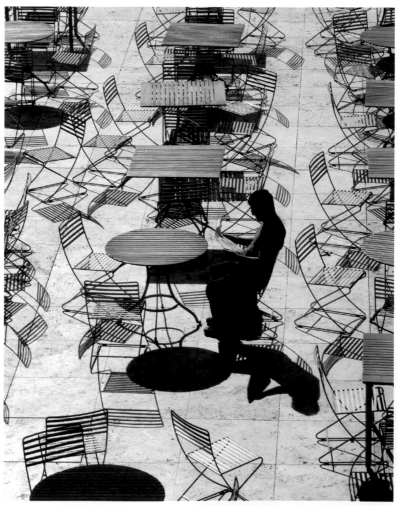

LESSON
5

黑白照的獨特魅力

不知道大家有沒有發現很多看起來很有個性的照片都是黑白照？

很多彩色照片，轉換成黑白照就變成另一種魅力，

除了可以增加藝術感，還能營造更強烈的氣氛。

2019 年 8 月跟我的同路人到洛杉磯旅遊時，特別安排造訪「蓋蒂中心」Getty Center，其中的
戶外空間用餐區的桌椅在強烈的光影下，凌亂卻帶著秩序的線條好特別，就像是一幅鉛筆畫。
之所以選擇轉換成黑白照，是為了凸顯畫面中的線條，避免被雜亂的色彩干擾。

我們眼睛所看到的影像都是彩色的，當抽離其他顏色，只剩黑白灰的畫面，我們就會專注在主體、輪廓與線條。黑白攝影因為沒有色彩干擾，所以能讓人更聚焦於照片的細節，是攝影很極致的減法藝術。因著重在光與影之間、立體與線條，留下更單純、更強烈的影像。

　　像是拍攝人像，採用黑白風格，你會更加留意人物的臉部紋理、眼神、表情等等；拍攝黑白建築物照片，可以讓人專注於建築物的線條、設計。

　　想將照片轉成黑白照，一種方式就是拍攝的時候直接以黑白照拍，無論是 Android 或是 iOS 手機都有這個功能，以 iPhone 來說，打開相機後，點選濾鏡，並選擇「復古」，就能拍攝黑白照片。另一種方式，則是先拍完彩色照，再後製調整，你可以直接利用手機內建的功能，也可透過第三方軟體套上黑白濾鏡，或是將飽和度拉到 0（也就是將畫面中的色彩通通抽掉）。

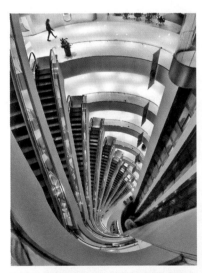

高雄大立精品百貨手扶梯帶有弧度的層次非常特別，充滿線條的動感。但百貨公司有太多顏色，我將照片轉成黑白，線條更鮮明了。

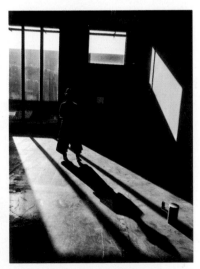

光線斜照進建築物內，我請被拍攝者走進光裡，再將照片轉成黑白。雖然是逆光，但光線勾勒出她身上輪廓，斜長的影子非常有戲劇效果。

很多初學者以為黑白攝影就只是簡單將彩色照片轉成黑白，但是黑白攝影不是這麼簡單。因為在黑與白之間，有大量的灰階，善用灰階變化，可以創造不同的畫面層次感。

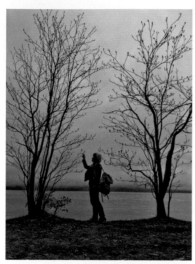

在陰天的十和田湖拍攝，我刻意保有多一些的灰階，呈現陰天灰濛濛的陰鬱氣氛。保留黑白照的灰階細節很簡單，只要讓暗部不要太暗就可以了。

我在東京騎單車沿著皇居附近遊走，在這棵大樹前看到一位穿著和服的女子。現場色彩很凌亂，我透過黑白照，更可以展現一種另類的時代氛圍。

在六本木的商場中，我看到這個圓型天井下，有個蛋型石雕。在中午時刻，陽光從天井灑落，我拍攝路過行人的光影。後製時加強明暗對比，讓光與影更鮮明。

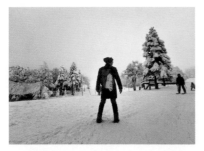

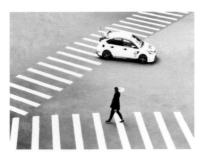

搭乘纜車直達暴雪中的高山,眼見的畫面,
除了遊客的服裝,只剩黑與白。所以我刻意
加強對比,想要呈現有如日本攝影師的黑白
調性。

我在窗邊觀察這斑馬線很久,覺得畫面似乎
可以拍,等路人及車輛行經時,才拿起手機
做拍攝。人、車及斑馬線在構圖上剛好取得
一個巧妙的平衡。

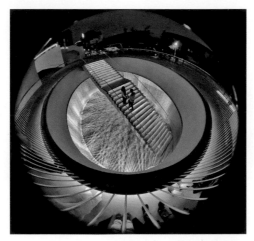

另外夾上 0.5 廣角鏡拍攝後,忘了取下,又開啟內建廣角,
結果畫面成為魚眼。雖然邊緣還有很多暗角,但將整個環
形建築都拍攝進去了。轉換成黑白調性,是不是讓畫面中
的線條更清晰了?

　　並不是什麼照片都適合調整成黑白風格,如果畫面雜亂,就不建
議轉成黑白照,反而會讓重點消失。建議可以挑選沒有太多色彩干
擾、畫面乾淨、有許多線條、明暗差異大的照片。

　　如果能留意以下幾個細節,可以讓你的黑白照更加分:

· 有沒有過曝?有的話就要降低高亮度、亮度。

· 暗處清楚嗎?不清楚的話可以減少陰影、對比。

· 線條紋理看得見嗎?看不見的話可以增加銳利度。

· 灰階會不會太多?過多的灰色是否會干擾主體的呈現?

剪影往往最能表達黑白。光線的高反差,更能夠突出剪影的獨特感。因此,新手不妨試試利用黑白攝影拍攝剪影,亦能做出獨特的效果。

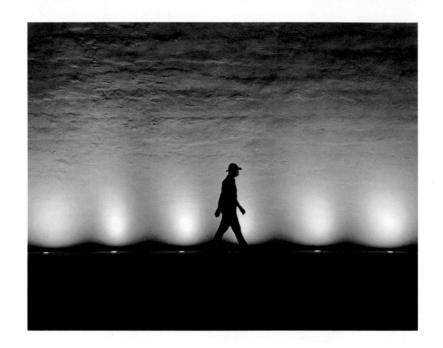

我國中時喜歡畫圖，升學前夕，我看了許多高職美工科畢業展。當年高職美工科以台北復興商工與高雄海青工商最為出名，我一心想要學畫畫，因此毫不猶豫以高雄海青工商美工科作為我的第一志願。後來如願進入海青，但家裡不願提供經濟上的支持，我只好過著白天讀書、晚上打工、深夜畫畫的半工半讀生活。熬了一年，過程很辛苦，考慮再三，只能放棄，轉讀別的科系。不過那一年是我人生重要的歷程，累積了很多基本功；同時也是沉浸在美學中，痛苦並快樂著。

拿起手機按下快門的動機

那時候有一門攝影課，老師教我們如何使用底片單眼相機。記得當時老師講了好多攝影專有名詞，什麼光圈、快門、曝光、景深⋯⋯我通通都記不起來，每次設定也總是手忙腳亂。直到後來才慢慢掌握相機的要領，拍出不少作品。

那時攝影課老師帶我們到海邊外拍，我拿著相機到處走，看到我覺得不錯的景象就按下快門。我尤其喜歡捕捉人物的動態，路邊的阿伯、玩耍的小孩都是我會想記錄下來的畫面。

老師要求大家交兩張作業，可是我洗出照片後，發現每一張我都好喜歡，恨不得每一張都交出去。後來那門課我拿到很高的分數，也是我接觸攝影的開端。

我後來想，為什麼會選擇攝影作為創作工具，某一部分原因應該是因為我的急性子，沒辦法坐著慢慢素描、上色。但當我拿起相機，很快在觀景窗就能替主體及背景完成構圖。快門按下去，就能捕捉到我要的風景，這比畫圖簡單多了。

後來進入數位時代，傻瓜相機問世，我慢慢拋棄沉重且複雜的單眼相機，投入傻瓜相機的懷抱，每天出門都會把輕巧的相機丟進包包內，外出隨時都能拍。

手機攝影的開端

多年前我到日本玩，在地鐵月台看到一個日本家庭主婦拿著手機到處幫小孩拍照，令我大開眼界，原來「拍照不分工具，也不分年

212

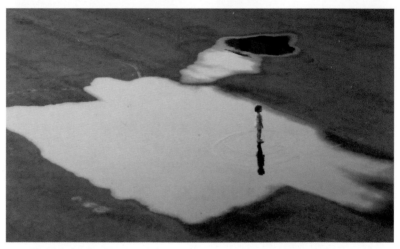

小路過去單眼相機的攝影作品。

齡」，頓時讓我對手機攝影產生莫大興趣，也讓我慢慢走進了這個讓我鑽研十數年的領域。

　　當時的手機相機畫素不高，拍出來的東西頂多只能在手機上看，沖洗出來畫質很差。直到 2013 年 HTC 推出 New One 手機。這支手機打出「UltraPixel」機王的名號，雖然畫素只有 408 萬，但是畫質很好，而且感光元件大，夜拍比其他同價位機種好很多。

我那時用 New One 隨性拍了很多照片，當時還沒有什麼專業的後製 APP，所以我頂多套個濾鏡、加上文字。不過，我很喜歡這些手機攝影初期的照片，雖然不見得成熟，但都是我的想法、原創。

　　當年沒有人用手機進行攝影教學、沒有攝影的教案、網路很少有手機攝影作品分享，我的所有的拍攝構想，就是將我眼睛看到的大大小小事物，變成一幅幅屬於小路風格的攝影作品。

　　拍到現在，手機都已經能拍出 1 億畫素的照片。我那些多年前的照片，無論畫素、畫質雖然遠不如現在手機，但有部分照片到現在都還會被我拿來作為分享。

小路過去傻瓜相機的攝影作品。

用什麼器材拍照不是重點，好的照片不會因為時代而被淘汰，不然那些上世紀拍的黑白照怎麼到現在都還有人欣賞呢？

手機攝影能當飯吃嗎？

「不斷累積質與量，才能成為某個領域的專業。」

隨著拍攝的照片越來越多，很多人建議我出書。但我覺得必須累積更多作品，所以成立「花見小路手機攝影」粉絲團，期許自己每天都能發布一張作品與大家分享。因為我知道「要不斷累積質與量，才能成為這個領域的專業」。經過一兩年，我才慢慢受到各界矚目。

2013 年 8 月起，許多人陸續邀請我開手機攝影展，每一場展覽我都會安排攝影分享會，也因此帶動很多人對手機攝影產生興趣。

漸漸地，FB 照片讚數越來越多，但也開始出現不同聲音。當時利用手機進行攝影創作的人真的很少，雖然獲得多數網友的支持，可是我也聽過不少冷嘲熱諷。記得 2013 年有朋友就曾開玩笑對我說：「手機跟單眼功能差這麼多，你只能拍好玩的吧？你看哪有人可以用手機辦攝影展或是教學的？」

還有家族長輩看我經常用手機拍照，以開玩笑的好奇口吻問我：「這麼愛拍照，能當飯吃嗎？你拍照就會飽嗎？」

也曾遇到一位單眼攝影前輩，他輕蔑地對我說：「奇怪～你的照片為什麼喜歡加字？你看攝影比賽或是攝影展的作品會加字嗎？」我跟他解釋，因為以前讀過美工科，我的作品比較類似海報或是明信片，這也是我自己的風格呀！

做自己喜歡做的事，而且能持之以恆做下去，真的不簡單。我現在想起來，都還是會納悶當時怎麼有那股傻勁投入手機攝影這個領域。細究起來，我想主要是因為我看到數位時代，人手一機，而手機在攝影領域的發展，未來是無可限量的。

幸好一路一來有許多人支持、鼓勵我，無論是一個讚、一句留言，還是朋友的幾句打氣話，都可以讓我重拾信心。

在我粉絲團累積到 3 萬粉絲數後，我的想法是，自己拍得怎樣自己說不準，朋友也說不準，那就拿去給評審看吧！

很榮幸有機會受到多個賽事的評審肯定，像是 MPA 國際手機攝影大賽 Mobile Photography Awards，我很幸運在 2016-2021 年從上萬張作品中被評審青睞，獲得多個獎項。

獲得比賽獎項肯定後，我也陸續受邀到各大企業、大專院校、機關團體、私人包班等舉行攝影講座。七、八年來，已經累積超過一千場，教過的學員至少兩萬人以上，甚至還曾到馬來西亞講課。

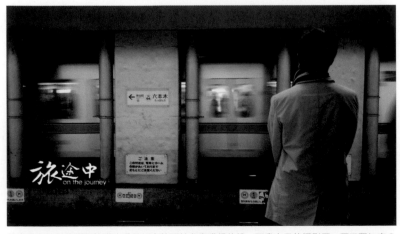

後來我參加幾個攝影比賽也是用加字的照片參賽獲得佳績，而我自己的攝影展，要不要加字？當然我說了算。

2016 MPA 國際手機攝影大賽建築類及微距類榮譽獎。

2014 觸動感動國際攝影大賽手機攝影組優勝。

2014《DiGiPhoto 攝影網站》手機攝影大賞 發現旅途之美網路人氣獎。

自學成師

我以前從未想過自己有機會，能站在台上跟大家分享手機攝影。我沒有受過傳統攝影的養成，不教艱深的理論；我也不是單眼的攝影好手，所以不教複雜的機器操作。

在當時，沒有人教手機攝影，沒有前輩可以討教，沒有其他教材可以參考，也幸好是這樣，所以沒有包袱，我完全是自學成師。

我的教學方式是從手機的特性出發，再依照我自己的邏輯講課。我喜歡在課堂上分享這句話，同時也象徵我對手機攝影的信念：

· **攝影的迷人之處，是將瞬間變為永恆。**

常有人問我攝影分很多類型：風景、人像、人文、商品、美食、微距……你最擅長拍攝哪種類型？我都笑著回答：「我擅長看到什麼，拍什麼。」

我們每天眼見的風景都不同，這一刻看到的天空，與下一刻看到的絕對不一樣。所以我喜歡從生活中取景，在旅行中找畫面，試著把每一個瞬間變成永恆。

在多個國內及國際攝影比賽拿下不錯的成績，那一兩年也連續舉辦了五場手機攝影展，受邀到各大企業、大專院校、機關團體、私人包班等等舉行攝影講座，知名度慢慢打開。

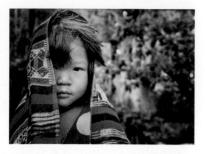

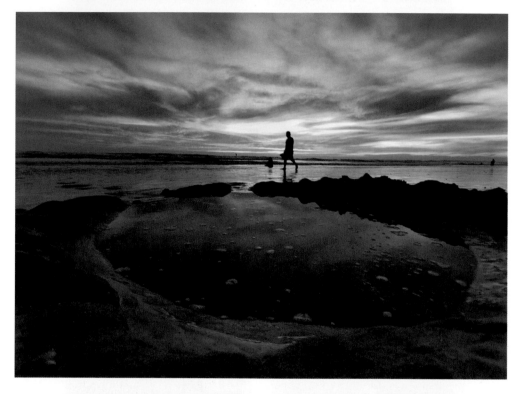

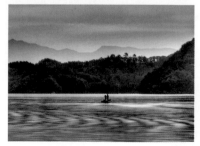
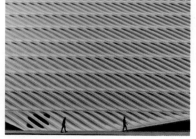

2019 MPA 國際手機攝影大賽六項榮譽獎，這些作品都是在國外旅遊時拍攝的，包含洛杉磯、印度、北越、日本新潟。

以手機寫詩，用相機作畫

　　我可以教導大家如何拍出一張「吸引人的照片」，但是想拍出「觸動人心的作品」，得持續累積美感，時時用心感受。

　　我想分享的是攝影的初衷，簡單地記錄下眼前這一刻的美好，以及想要透過照片傳達什麼意境。

　　拍照拍久了，可能會擔心拍不出什麼特別的照片。但也不用太過緊張，試著放鬆，安排一段沒有計劃的小旅行，或是抽空去看個攝影展、畫展、看一場電影，替自己打開不同的世界之窗，同時也能累積更多創作能量。「沒進步就是退步」，我一直有這樣的想法，以此期勉自己不斷成長，拍出更好的作品分享給大家。

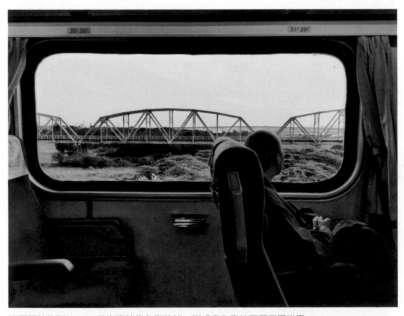

這張照片後製以 APP 將車窗外的色彩抽掉，形成窗內窗外兩種不同世界。

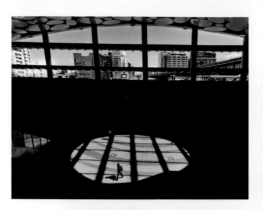

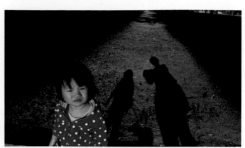

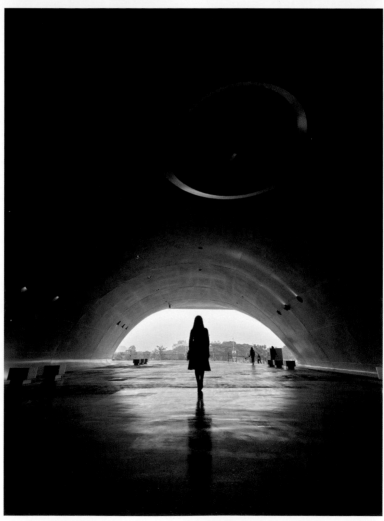

漂亮的照片不難，有故事的照片才難拍。曾有人問我：「妳如何用相片說故事？」記得我聽過一句話：世間不缺美景，缺的是「發現」。

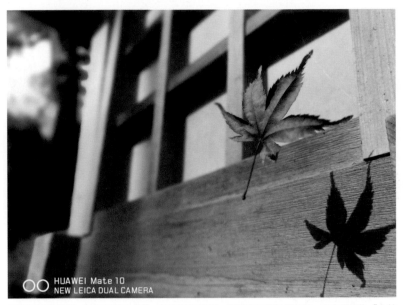

面對同樣的場景，該如何同中求異，找出新的畫面，是我現在的創作目標，因為我認為「人若一直將就，就不會有成就。」

　　在同一個空間，每個人看到的畫面或許不一樣，因為你「選擇你想看的，才去看見」。我沒有高深的技巧，不用昂貴的器材。我相信只要隨時打開攝影眼，親身體驗、感同身受，就會在日常生活中，不斷發現有故事的畫面，還能拍出引發共鳴的照片。

　　珍惜每個相遇的人，體驗每件發生的事。無論你用什麼器材拍照，記得記錄下每一刻，讓值得紀念的人、事、物永留你心中。

零基礎OK!
培養你的攝影眼

花見小路の攝影美學──
用手機拍出 PRO 級影像作品

作 者 攝 影	王小路	
採 訪 撰 文	洪孟樊（艾格）	
主 編	王衣卉	
行 銷 主 任	王綾翊	
全 書 設 計	克	

總 編 輯 　梁芳春
董 事 長 　趙政岷
出 版 者 　時報文化出版企業股份有限公司
　　　　　　一〇八〇一九臺北市和平西路三段二四〇號
發 行 專 線 　（〇二）二三〇六六八四二
讀 者 服 務 專 線 　（〇二）二三〇四六八五八
郵 撥 　一九三四四七二四 時報文化出版公司
信 箱 　一〇八九九臺北華江橋郵局第九九信箱
時 報 悅 讀 網 　www.readingtimes.com.tw
電 子 郵 件 信 箱 　yoho@readingtimes.com.tw
法 律 顧 問 　理律法律事務所　陳長文律師、李念祖律師
印 刷 　勁達印刷有限公司
初 版 一 刷 　2022 年 11 月 25 日
初 版 七 刷 　2024 年 2 月 23 日
定 價 　新臺幣 580 元

時報文化出版公司成立於一九七五年，並於一九九九年股票上櫃
公開發行，於二〇〇八年脫離中時集團非屬旺中，以「尊重智慧
與創意的文化事業」為信念。

零基礎 OK! 培養你的攝影眼：花見小路の攝影美學
：一用手機拍出 PRO 級影像作品 / 王小路作；艾格
採訪撰文 . -- 初版 . -- 臺北市：時報文化出版企業
股份有限公司, 2022.11

1.CST: 攝影技術 2.CST: 數位攝影 3.CST: 行動電話

952　　　　　　　　　　　　　　111017515